Wolfgang Wiese · Karin Stober

T0334995

SCHLOSS
HEIDELBERG

DEUTSCHER KUNSTVERLAG

Herausgeber
Staatliche Schlösser und Gärten Baden-Württemberg

Bildnachweis
Titelbild: Staatliche Schlösser und Gärten Baden-Württemberg
(Achim Mende); Landesmedienzentrum Baden-Württemberg: 3, 5,
7, 8 (beide), 10, 11, 14, 15, 17, 18, 23 (oben), 30 (unten), 31 (oben),
34 (beide), 39 (oben), 40 (unten), 41, 44 (oben), 45 (oben), 47 (beide),
48 (beide), 49 (oben), 52, 53, 54, 55, 56 (oben), 57, 58, 59, 60, 61,
62 (beide), 63, 64, 66 (beide), 68, 69, 70 (beide), 72 (beide), 73 (beide),
74 (alle), 75 (oben und unten), 76 (beide), 77, 78 (oben), 79 (beide),
80 (beide), 81 (beide), 82, 83, 84, 85, Umschlagrückseite
Kreismedienzentrum Heidelberg: 4, 25 (alle), 78 (unten)
Staatliche Schlösser und Gärten Baden-Württemberg, Vermögen
und Bau Baden-Württemberg, Stuttgart: 6, 16, 19, 37, 44 (unten),
45 (unten), 65, 67, 71
Universitätsbibliothek Heidelberg: 9, 56 (unten)
Stadtmuseum Amberg: 12
Bayerische Staatsgemäldesammlung München, Artothek: 13
Kurpfälzisches Museum Heidelberg: 21 (beide), 22, 23 (unten), 24, 27,
28, 29, 30 (oben), 32 (beide), 33, 38 (unten), 39 (unten), 40 (oben), 42
Stadtarchiv Heidelberg: 31 (unten)
Freies Deutsches Hochstift / Frankfurter Goethe-Museum: 35, 38
(oben)
Goethe-Museum Düsseldorf: 36 (oben)
Schiller-Nationalmuseum / Deutsches Literaturarchiv Marbach
am Neckar: 36 (unten)
Generallandesarchiv Karlsruhe: 43, 75 (Mitte)
Landesamt für Denkmalpflege Baden-Württemberg,
Regierungspräsidium Karlsruhe: 46 (oben)
Georg Dehio jr., Reppenstedt: 46 (unten)
Mike Niederauer, Heidelberg: 49 (unten), 51
Stefan Müller, Heidelberg: 50
Vordere und hintere Umschlagklappe innen: Altan Cicek,
mapsolutions GmbH, Karlsruhe
Umschlagrückseite: Fassade des Ottheinrichsbaus

Text zum Besucherzentrum, Seite 50/51: Petra Pechaček

Bibliografische Information der Deutschen Nationalbibliothek
Die Deutsche Nationalbibliothek verzeichnet diese Publikation
in der Deutschen Nationalbibliografie; detaillierte bibliografische
Daten sind im Internet über http://dnb.d-nb.de abrufbar.

Lektorat: Luzie Diekmann, Deutscher Kunstverlag
Gestaltung Umschlag: © Jung:Kommunikation GmbH, Stuttgart
Layout und Satz: Edgar Endl, Deutscher Kunstverlag
Reproduktionen: Birgit Gric, Deutscher Kunstverlag
Druck und Verarbeitung: F&W Mediencenter, Kienberg
4., überarbeitete Auflage
ISBN 978-3-422-02338-3
© 2014 Deutscher Kunstverlag GmbH Berlin München

www.deutscherkunstverlag.de

ZUR GESCHICHTE DES HEIDELBERGER SCHLOSSES

Wolfgang Wiese

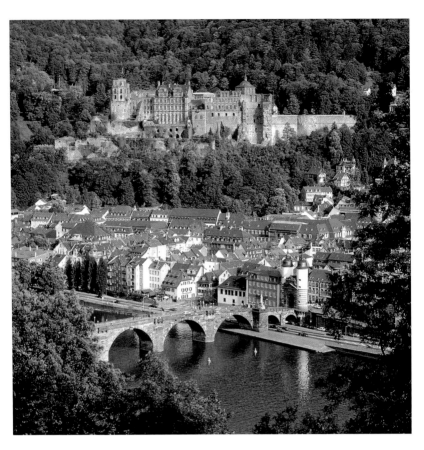

Am Ausgang des Neckartals, hoch über der Stadt auf einer Terrasse des Königstuhls gelegen, thront das Heidelberger Schloss. In seiner Schönheit und als Sinnbild deutscher Geschichte hat das Heidelberger Schloss wie kaum ein anderes Bauwerk die Fantasie von Künstlern und Literaten beflügelt. Betritt man den mächtigen Baukomplex, so entfaltet sich vor den Augen des Besuchers nicht nur die einstige Pracht der ehemaligen Residenz der Kurfürsten von der Pfalz, sondern auch die Tragik der Zerstörung, die das gewaltige Schloss zu einer Allegorie für die Vergänglichkeit des irdischen Daseins werden ließ. Aufstieg und Niedergang des kurpfälzischen Fürstenhauses bestimmten das Schicksal der Anlage. In der imposanten Ruine sah der Dichter Christian Friedrich Hebbel (1813–1863) ein Bauwerk, welches »in die herrlichste Natur hineingebaut und gleich einer goldenen Krone auf dieser Welt nicht zum zweiten Mal wiederkehrt«.

Stadt und Schloss Heidelberg mit Alter Brücke

WEHRBURG – STAMMSITZ – RESIDENZ: HEIDELBERG IM MITTELALTER

Die Burg der Pfalzgrafen bei Rhein

Die Anfänge des Schlosses Heidelberg sind eng mit der Gründung der Stadt Heidelberg verbunden. Diese tritt im Jahr 1196 urkundlich erstmals in Erscheinung und erhält 1225 von der unter den Wormser Bischöfen entstandenen Burg jenen weit bekannten Namen Heidelberg (»castrum in Heidelberg cum burgo ipsius castri«). Konrad von Hohenstaufen, der Halbbruder Kaiser Friedrich Barbarossas, hatte zuvor die rheinfränkischen Lande aus dem Erbe seiner Tante Gertrud von Schwaben 1155 erhalten und Heidelberg zu einem zentralen Ort seines Herrschaftsgebietes ausgebaut. Die aus dem Hause Wittelsbach stammenden Herzöge von Bayern beerbten mit Ludwig I. (1174–1231) 1214 wiederum die Staufer und traten eine fast 700-jährige Dynastiefolge an.

1303 sind urkundlich sogar zwei Burgen in Heidelberg verzeichnet, die obere auf dem Kleinen Gaisberg und die untere, das heutige Schloss, auf dem Jettenbühl. Von der oberen Burg sind nur noch Bodenfunde und einige Skizzen vorhanden, die kaum ein Bild davon vermitteln, wie die Anlage einmal ausgesehen haben

Matthäus Merian: Schloss Heidelberg und Hortus Palatinus von Norden, Kupferstich, 1620

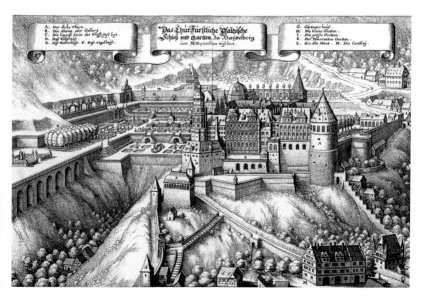

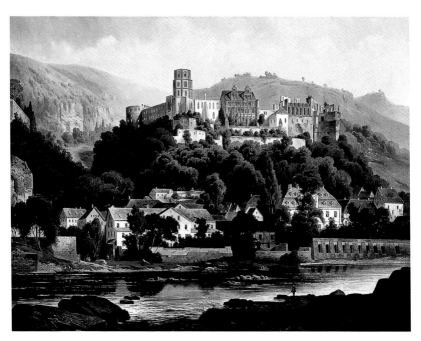

mag. Dagegen kann man sich von der unteren Burg, dem Vorgängerbau des heutigen Schlosses, genauere Vorstellungen machen. Das Schema einer Wehranlage mit Bergfried und Schildmauer ist – wenn auch in späterer Zeit stark verändert – bis heute erhalten geblieben. An der Stelle des Gesprengten Turmes erhob sich vermutlich der Bergfried, und die anschließenden Mauerzüge bildeten das Bollwerk mit davor liegendem Halsgraben, das die Burg gegen den Berg hin schützte. Im Innern der Umfriedung lagen wohl der Palas mit Dürnitz, die Kemenate und die Kapelle sowie die Dienerschaftsunterkünfte. Wahrscheinlich waren die meisten Gebäude anfangs aus Holz und wurden erst allmählich durch Steinbauten ersetzt. Der ursprüngliche Zugang führte direkt aus der Stadt über den steilen Burgweg hinauf zur Burg.

Der Stammsitz der Kurfürsten von der Pfalz

Der Ausbau der Burg Heidelberg zum mittelalterlichen Stammsitz der Kurfürsten von der Pfalz dürfte in Analogie zu den dynastischen Entwicklungen im späten 13. Jahrhundert geschehen sein. Herzog Ludwig II. von Bayern (1229–1294) teilte sein Land unter seinen Söhnen auf, und Rudolf I. (1274–1319) als Stammvater

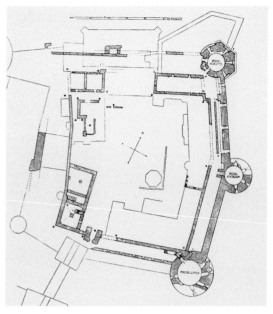

der älteren wittelsbachischen Linie übernahm 1294 das rheinische Erbe. Mit einem Mal wurde die politisch einflussreiche Stellung der Pfalzgrafen deutlich: Rudolf heiratete nämlich im gleichen Jahr die Tochter des deutschen Königs Adolf von Nassau (1248–1298), und durch diese Verbindung gelang es seinem Bruder Ludwig dem Bayern (1282–1347), 1328 die Wahl zum Kaiser für sich zu entscheiden. Rudolfs Sohn Rudolf II. (1306–1353) wurde 1329 zum ersten pfälzischen Kurfürsten ernannt.

Verständlicherweise benötigte man als bedeutende deutsche Reichsfürsten einen weithin sichtbaren, repräsentativen Herrschaftssitz über der Stadt. Dieser Wunsch vertiefte sich mit Ruprecht I. (1309–1390), dem Gründer der Heidelberger Universität, und führte zum ersten stattlichen Ausbau der Burg. Mit einer einfachen Wehranlage war es nun nicht mehr getan, sondern Größe und Gestalt des Bauwerks hatten den Rang des Bauherrn zu verkünden. So wurde ein fast quadratischer Innenbereich mit zwei umgebenden Mauerringen angelegt. Dazwischen befand sich an der Süd-, Ost- und Westseite ein tiefer Graben, Zwinger genannt. Da das Gelände nach Nordwesten stark abfällt, mussten Stützmauern errichtet werden. Die durch die

sanfte Tallage wenig geschützte Ostseite wurde durch drei Befestigungstürme gesichert. Mauern und Türme wiesen vermutlich eine schlichte, zweckmäßige Architekturgliederung auf und waren verputzt und bemalt.

Um den zentralen, nach Süden zur Bergseite hin leicht ansteigenden Hof ordnete man mehrere Gebäude an. Die heute den Hof rahmenden Bauwerke – der Ruprechtsbau, der Ludwigsbau, der Gläserne Saalbau und der Frauenzimmerbau – enthalten noch Bauteile dieser kurfürstlichen Burg. Die Gebäude hatten Wohn- und Wirtschaftsfunktionen. Ob es eine klare Rangordnung der Nutzung schon gab, kann nicht mit Bestimmtheit gesagt werden, da die öffentliche Repräsentation nicht ausschließlich auf der Burg, sondern auch in der Stadt stattfand.

König Ruprecht als Bauherr

Mit Ruprecht III. (1352–1410) erlangten die Kurfürsten von der Pfalz 1400 erstmals die Königswürde und damit die höchste Stellung im Heiligen Römischen Reich Deutscher Nation. Zu dieser Zeit jedoch war das Reich geschwächt, denn die Landesherren hatten sich vor allem in territoriale Eigeninteressen verstrickt. Ruprecht gelang es als König nicht, die durch die Wahl zweier Päpste 1378 eingetretene Kirchenspaltung zu beseitigen und eine Kirchenreform durchzuführen; 1409 wurde sogar noch ein dritter Papst gewählt. Außerdem machte ihm König Wenzel von Böhmen (1361–1419) die Königskrone streitig, und so konnte

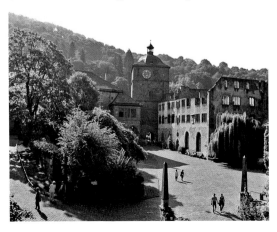

Ruprechtsbau und Torturm, Hofansicht

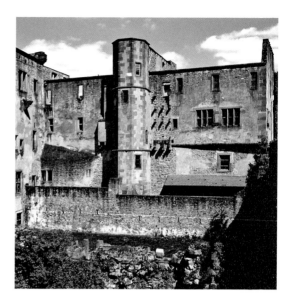

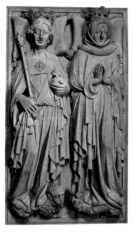

Grabmal König Ruprechts und Königin Elisabeths in der Heiliggeistkirche Heidelberg, 15. Jahrhundert

keine gefestigte Herrschaft im Reich entstehen. Lediglich seine innerpfälzische Territorialpolitik der Gebietserweiterung und zur Festigung der eigenen Hausinteressen war erfolgreich. Wie der Ruprechtsbau zu erkennen gibt, war König Ruprecht sehr darauf bedacht, den Ausbau der Burg zur Residenz voranzutreiben. Der hohe architektonische Anspruch, mit dem der Ruprechtsbau als Palas errichtet wurde, ist nicht zu übersehen. Fertiggestellt wurde er allerdings erst durch die Nachfolger Ruprechts; Ludwig V. (reg. 1508–1544) hat ihn schließlich vollendet.

Ausbau der Festung durch Ludwig V.

Zu Beginn des unruhigen 16. Jahrhunderts war die Kurpfalz in kriegerische Auseinandersetzungen mit schwer wiegenden Folgen verwickelt. Im Landshuter Erbfolgestreit (1504–1508) verlor sie unter Philipp dem Aufrichtigen (1448–1508) wichtige Territorien in der Oberpfalz und im Elsass. Als Reaktion auf misslungene Feldzüge und um weiteren kriegerischen Übergriffen vorzubeugen, ließ Kurfürst Ludwig V. (1478–1544), der 1508 die Regierung angetreten hatte, die Heidelberger Burg zur Festung ausbauen.

Um die bestehenden Gebäude wurde ein ausgedehnter Verteidigungsgürtel gezogen. In erster Linie galt es, die

westliche Seite der Burganlage möglichst uneinnehmbar zu machen. Es wurde ein breiter Wall vorgelegt und mit einer hohen Mauerung verkleidet. Zur Neckarseite hin erhielt der Wall einen starken Wehrturm, den Dicken Turm. Als weiterer strategischer Punkt gegen Westen bildete das Rondell den Mittelpunkt des Walls. Der breite, tiefe Graben zwischen diesem vorgeschobenen Wall und der Burg wurde an der offenen Seite zum Neckar hin mit einer Verbindungsmauer geschlossen. An der Bergseite erhielt die Burg einen neuen Zugang. Zu dessen Sicherung wurden der große Torturm mit Zugbrücke sowie ein vorgelagertes Brückenhaus errichtet. Außerdem setzte man an die südwestliche Ecke der äußeren Mauer einen Wehrturm, den sogenannten Seltenleer, und nutzte ihn gleichzeitig als Gefängnisturm. Ebenso wurden die südliche Schildmauer und der Glockenturm im Nordosten erheblich verstärkt. Am Zugang von der Talseite entstand das Zeughaus.

Nicht nur Sicherheitsdenken, sondern auch neuzeitliches Repräsentationsbedürfnis bewogen den Fürsten zur Umgestaltung der Heidelberger Residenz. Ludwig V. begann mit der Überbauung des inneren Mauerrings, da das neue, nach außen vorgeschobene Verteidigungssystem genügend Sicherheit bot und das Burgareal erweiterte. So ließ er den stattlichen Bibliotheksbau auf der Westmauer zwischen Ruprechtsbau und Frauenzimmerbau sowie den Ludwigsbau über der Ostmauer errichten. Auch die bereits vorhandenen Hofgebäude erhielten eine repräsentativere Gestalt. Der Ruprechtsbau, der Frauenzimmerbau und der Soldatenbau wurden in allen Teilen in massivem Mauerwerk ausgeführt und aufgestockt.

Panorama von Heidelberg, Ansicht aus Sebastian Münsters »Cosmographia«, um 1550

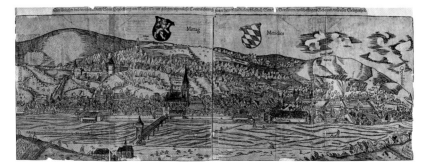

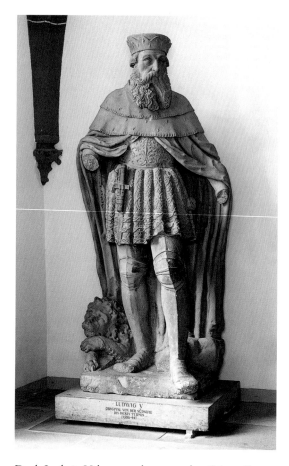

Kurfürst Ludwig V.,
Sandsteinfigur von
Sebastian Götz, um 1604

Doch Ludwig V. hatte noch ganz andere Seiten. Er war zwar der Bauherr der gewaltigen Festungsanlage, er wurde aber auch »der Friedfertige« genannt. Sein Großonkel Kurfürst Friedrich der Siegreiche (1425–1476) war mit den machtpolitischen Interessen Kaiser Friedrichs III. kollidiert, denn er betrieb gegenüber den angrenzenden Territorien eine ausgesprochen aggressive Politik. Die pfälzischen Wittelsbacher hatten daraufhin ihre Vormachtstellung in Süddeutschland verloren. Ludwig V. wiederum schuf mit seiner betont integrativen Politik nicht nur die Basis für die Aussöhnung mit den deutschen Kaisern, sondern auch mit den Häusern Württemberg, Hessen, Bayern und Böhmen. In jeder Hinsicht betrieb er in der machtpolitisch ausgesprochen instabilen Zeit der Reformation eine ausgleichende Politik. Als Renaissancefürst humanistischer Prägung interessierte er sich für die wissenschaftlichen

Neuerungen und geistigen Strömungen seiner Zeit. Dem Reformator Martin Luther gewährte er sicheres Geleit, als sich dieser 1518 nach Heidelberg zum Disput in die Artistenfakultät der Universität begab.

RESIDENZ UND MACHTDEMONSTRATION: DAS HEIDELBERGER SCHLOSS IN DER FRÜHEN NEUZEIT

Von der Festung zum Höhenschloss: Friedrich II. und der Gläserne Saalbau

Nach dem Ausbau der Burg Heidelberg zur großen Festung begann Ludwigs Bruder und Nachfolger Kurfürst Friedrich II. (geb. 1482, reg. 1544–1556) mit der dekorativen Aufwertung des Bauwerks. Er hatte lange Reisen durch Italien, Frankreich und Spanien unternommen und seine Jugend an den großen Höfen Europas zugebracht – vor allem auch in Wien bei den Habsburgern. Als Parteigänger der Habsburger hatte Friedrich Karl V. bei der Kaiserwahl 1530 die Stimme seines Bruders Ludwig gesichert. Und als Anwärter auf den dänischen Königsthron, den er sich nach der Heirat mit Dorothea von Dänemark erhoffte, pflegte er die Machtdemonstration selbstbewusst.

Mit dem Gläsernen Saalbau in der Nordostecke des Hofes schuf sich Friedrich II. zwischen 1548 und 1556 eine hochmoderne, repräsentative Residenz. Mit diesem Bauwerk vollzog sich die bauliche Umwandlung der alten Wehranlage in ein Höhenschloss im Sinn der Renaissance. Obwohl das Gebäude zur Hälfte vom späteren Ottheinrichsbau verdeckt wird, ist diese Absicht besonders von der Stadt aus nicht zu übersehen. In exponierter Position erhebt es sich über den Grundmauern eines älteren Vorgängerbaus. Im Innern erhielt es als eigentliche Attraktion – wie fast alle bedeutenden Schlösser dieser Zeit – einen Festsaal, den sogenannten Gläsernen Saal, einen Spiegelsaal, der dem Bauwerk seinen Namen verlieh.

Erhebliche Probleme bereitete dem Kurfürsten seine Kinderlosigkeit, denn Bayern erhob Anspruch auf die Kurwürde. Auf kaiserliches Drängen hin wurde jedoch

Gläserner Saalbau mit Glockenturm

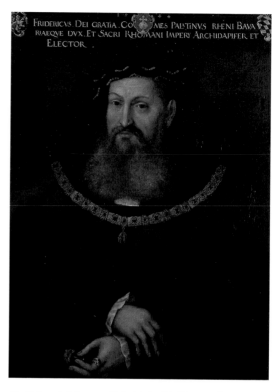

FRIDERICVS. DEI GRATIA . CO...MES PALSTINVS. RHENI. BAVA RIAEQVE DVX. ET SACRI RHOMANI IMPERY ARCHIDAPIFER ET ELECTOR .

die Erbnachfolge von Friedrichs Neffen aus dem Hause Pfalz-Neuburg für gültig erklärt. Die besondere Gunst des Kaisers verschaffte dem Kurfürsten außerdem das Privileg, den Reichsapfel im kurpfälzischen Wappen führen zu dürfen. Der Reichsapfel symbolisiert das hohe Amt des Reichsvikariats, das die Stellvertreterschaft im Reich während der Abwesenheit des Kaisers bedeutete. Die Pfalz erfuhr somit gegenüber Bayern eine deutliche Aufwertung.

Kurfürst Ottheinrich: Politiker, Mäzen und Bauherr der frühen Renaissance

Ein weiterer Ausbau der kurpfälzischen Residenz fand unter Kurfürst Ottheinrich (1502–1559) statt. In den wenigen Jahren seiner Anwesenheit auf dem Schloss Heidelberg (seit 1556) gelang es ihm, herausragende architektonische Akzente als Zeichen seines ausgeprägten Machtanspruchs zu setzen. Bereits mit drei Jahren war Ottheinrich in Neuburg an der Donau Herzog des pfälzischen Zweiglandes geworden. Als Anhänger der Reformation bekannte er sich 1542 öffentlich zur

protestantischen Lehre, weshalb er im Schmalkaldischen Krieg zwischen Katholiken und Protestanten 1547 sein Herzogtum Neuburg für kurze Zeit verlor und bis 1552 eine Zuflucht in Heidelberg und Weinheim fand. Nach seinem Regierungsantritt vier Jahre später wurde er zum eigentlichen Reformator der Kurpfalz.

Ottheinrich war nicht nur ein ausgesprochen populärer Regent, sondern auch ein großer Mäzen und Förderer der Künste. Nachdem sein Onkel Friedrich II. 1556 verstorben war, zog er mit seinen Sammlungen und Schätzen in Heidelberg ein. Als baulustiger Fürst der Renaissancezeit setzte er den Ausbau des Schlosses fort. Mit dem Ottheinrichsbau erhielt das Hofgeviert ein Prunkgebäude, das wegen seiner hochmodernen Formensprache in die Baugeschichtsschreibung eingegangen ist. Die Architekten, die Ottheinrich engagiert hatte, haben diesem Palast ein unverwechselbares Gepräge verliehen: Spätgotische Architekturformen sind der italienischen Renaissance unterlegt und durchmischen sich mit

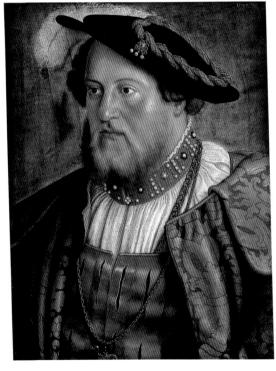

Barthel Beham: Kurfürst Ottheinrich, 1535

13

schmückenden Motiven, die der Kunst der niederländischen Renaissance entstammen.

Der Ottheinrichsbau – ein Palast der frühen Renaissance

An der Ostseite des Schlosshofes, zwischen dem Gläsernen Saalbau und dem Ludwigsbau, entstand ab 1556 der Ottheinrichsbau mit seiner ausgesprochen repräsentativen, dem Schlosshof zugewandten Prunkfassade. Der große Brand von 1764 hat das Gebäude bis auf diese Fassade und einige Räume im Erdgeschoss in Schutt und Asche gelegt. Erst 1986 wurde die Ruine neu ausgebaut und als Ausstellungsgebäude nutzbar gemacht.

Der Ottheinrichsbau überspannt den ehemaligen inneren Zwingergraben und die innere Zwingermauer. Nach außen hin gibt er sich als ein der Renaissance zugewandter Großbau hochmodern, im Innern jedoch ist die Raumaufteilung noch weit gehend den Bauschemata des Mittelalters verhaftet. Über einem hohen Sockel gliedern Gesimsgurte die Fassade in drei breit lagernde Geschosse. Pilaster und Halbsäulen setzen zwischen den zehn Fensterachsen die vertikalen Akzente. Die Mittelachse der Fassade wird durch das Prunkportal und die doppelläufige Freitreppe zusätzlich

Ottheinrichsbau, Westfassade

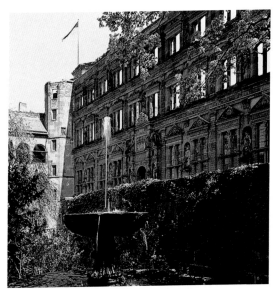

betont. Das kurpfälzische Wappen und die Porträtbüste
Ottheinrichs bekrönen den Eingang. Wider Erwarten –
und hierin zeigt sich der Ottheinrichsbau ganz alter-
tümlich – führte dieses Portal aber nicht in ein großzü-
giges Treppenhaus, über welches die folgenden Stock-
werke erschlossen worden wären. Vielmehr waren die
oberen Geschosse über die beiden älteren seitlichen
Treppentürme zu erreichen. Ansichten des 16. und
17. Jahrhunderts zeigen den Ottheinrichsbau mit zwei
Zwerchgiebeldächern, die zu querhausartigen, die
gesamte Fassade einnehmenden Aufbauten gehörten.
Auch hierin greifen die Architekten des Ottheinrichs-
baus traditionelle, einheimische Bauformen auf.

Das Besondere am Ottheinrichsbau ist aus heutiger
Sicht jedoch sein üppiger plastischer Schmuck, der sich
über die gesamte Fassade hinweg entfaltet. Wenn auch
einzelne Dekorationsformen durchaus auf antike Vor-
bilder zurückgehen, so ist die Gesamtaufteilung nicht
weniger eigenwillig als die Architektur. Spielerisch sind
die klassisch-antiken Regeln mit deutsch-niederländi-
schen Dekorationsformen durchmischt. Im Erdge-
schoss etwa ist die antike Säulenordnung weitgehend
aufgehoben: Rustizierte Pfeiler tragen einen dorischen
Fries über ionischen Kapitellen, Schachtel-, Dreh- und
Bandsäulen zieren die Gewände der spätgotischen
Kreuzstockfenster.

*Wappentafel über dem Portal
des Ottheinrichsbaus,
um 1558*

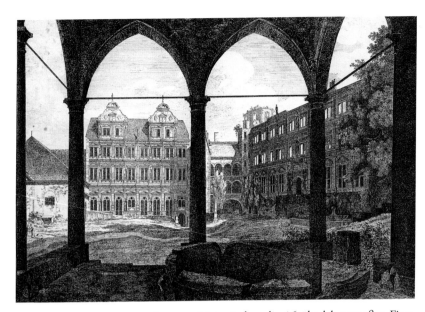

In erster Linie sind es die 16 überlebensgroßen Figuren, die das Gesamtbild der Fassade bestimmen. Sie stehen in Nischen zwischen den Fenstern und flankieren das Prunkportal. In ihrer Zusammenschau ergibt sich eine eigenwillig komponierte Botschaft. Die Grundidee ist humanistisch geprägt. Die Allegorien aber, auf die zurückgegriffen wird, entspringen unterschiedlichen Traditionen. Dabei bildet die Porträtbüste Ottheinrichs in der Portalbekrönung in jeder Hinsicht den Mittelpunkt. Helden aus der griechischen und römischen Antike und dem Alten Testament sind in der Erdgeschosszone dargestellt, als Ganzfiguren wie auch als Porträtmedaillons in den Giebeln über den Fenstern. Die Reihe dieser Helden vollendet das Bildnis Ottheinrichs sozusagen ideell. Dieser übergeordnet sind im ersten Obergeschoss die Sinnbilder der christlichen Tugenden, denn nur tugendhaftes Handeln liefert dem christlichen Helden die Herrschaftslegitimation. Über den Tugenden wiederum stehen im zweiten Obergeschoss die Allegorien der fünf damals bekannten Planeten mit Sol und Jupiter an der Spitze. Als kosmische Kräfte lenken und bestimmen sie die Regierung des Kurfürsten.

Beim Tode Ottheinrichs 1559 scheint der Bau nicht fertig gewesen zu sein. Die Frage nach dem Schöpfer

des Ottheinrichsbaus wurde immer wieder gestellt. Eng damit verknüpft ist auch die Einordnung der verwendeten Stilformen. Der Architekt ist nicht bekannt; überliefert sind nur Verträge, die 1558 mit dem niederländischen Bildhauer Alexander Colin aus Mechelen geschlossen wurden über die Anfertigung des Portals, von Säulen und Kaminen in verschiedenen Räumen sowie später auch des Fassadenschmucks. Darüber hinaus kann aber davon ausgegangen werden, dass der humanistisch gebildete Ottheinrich als Bauherr und leidenschaftlicher Kunstsammler einen erheblichen Einfluss nicht nur auf die Bauwerksgestaltung, sondern auch auf die Zusammenstellung des Figurenprogramms genommen hat.

Der Friedrichsbau – ein Denkmal für die Ahnen

Johann Casimir, der die Kurpfalz von 1583 bis 1592 regierte, ließ dem Frauenzimmerbau an der Nordwestecke den Fassbau vorlegen. Über dem nördlichen Zwinger entstand so ein zur Stadt hinausgeschobenes Belvedere (ein Aussichtsbau), dessen Keller das »Große Fass« birgt. Die bauliche Ausrichtung des Schlosses zum Tal hin führte Friedrich IV. (reg. 1592–1610) fort. In der Nordwestecke, zwischen Gläsernem Saalbau und Frauenzimmerbau, ließ er über den Grundmauern eines Vorgängergebäudes einen neuen, prächtigen Palast, den Friedrichsbau, einfügen. Von allen Schlossgebäuden ist dieser trotz zweier Brandkatastrophen, die erhebliche Schäden verursachten, am besten erhalten geblieben. Das Gebäude wurde daraufhin zwar immer wieder repariert, sein anhaltend schadhafter Zustand jedoch gab an der Wende vom 19. zum 20. Jahrhundert dem badischen Großherzog Anlass, eine weit reichende Renovierung in Auftrag zu geben. In historisierenden Formen führte Carl Schäfer diese Arbeiten aus und verlieh dabei vor allem dem Dach sein heutiges Gepräge sowie den Räumen im ersten und zweiten Obergeschoss die Ausstattung.

Im Gegensatz zum Ottheinrichsbau ist der Architekt des Friedrichsbaus bekannt: Johannes Schoch (ca. 1550–1631) aus Königsbach bei Pforzheim errichtete sein Bauwerk innerhalb von nur drei Jahren (1601–1604)

Kurfürst Friedrich IV., Sebastian Götz, um 1604/08

17

und stattete es mit zwei Prunkfassaden aus, eine zum Hof ausgerichtete und eine zur Stadt gekehrte. Die beiden Fassaden unterscheiden sich voneinander nur durch den fehlenden Skulpturenschmuck an der Nordseite. Schon der Vorgängerbau besaß eine Doppelfunktion als Fürstenwohnung und Kapelle. Beide Funktionen sollte auch der neu erbaute Palast erfüllen. Die Kapelle ist im Erdgeschoss eingerichtet. Dessen sakrale Bestimmung übertrug Schoch in die Architektursprache und stattete es mit hohen Maßwerkfenstern aus. Dieses für die Palastarchitektur der Renaissancezeit ungewöhnliche Motiv hat seine Wurzeln in der gotischen Bauweise. Schoch band diese Fenster so fest in die Gesamtstruktur der Fassade ein, dass nicht ihre Form, sondern ihre traditionsstiftende Bedeutung im Vordergrund steht.

Die zum Hof hin gekehrte Schauseite des Friedrichsbaus greift konzeptionell die Fassadengestaltung des Ottheinrichsbaus auf, ist jedoch durch die ungünstigere tiefere Lage benachteiligt. Viel pointierter ging Schoch mit den klassischen Architekturformen um: Vom Untergeschoss bis in den Giebel entwickelt sich das Ordnungssystem der Stützen entsprechend den Regeln, die der römische Architekturtheoretiker Vitruv (erstes Jahrhundert v. Chr.) festgeschrieben hat: toskanisch – dorisch – ionisch – korinthisch. Kräftige verkröpfte Gesimse geben dem Bau eine klare und rhythmisierende Geschossgliederung.

Friedrichsbau, Nordseite

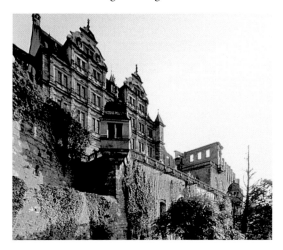

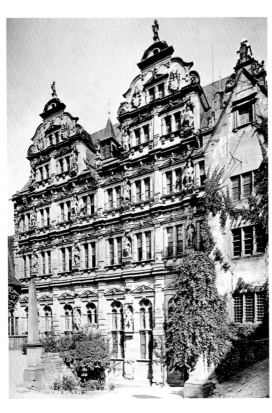

Verändert hat sich auch das Figurenprogramm der Fassade. Friedrich IV. ließ sich hier eine ideelle Ahnengalerie erschaffen, die ihn und sein Haus mit hohem dynastischen Anspruch in die Reihe der bedeutendsten europäischen Geschlechter stellt. Gemeinsam mit dem Bildhauer Sebastian Götz aus Chur in der Schweiz (um 1575 – nach 1621) tritt wiederum Johannes Schoch als Urheber des plastischen Schmucks der Fassade auf. Noch lebendiger, noch kraftvoller und noch dominanter als am Ottheinrichsbau erscheinen die Figuren. Sie treten aus ihren Nischen hervor und agieren frei über die architektonische Begrenzung hinweg. Dass sie einst in Teilen vergoldet waren, trug mit Sicherheit erheblich zu ihrer bestimmenden Wirkung bei. Vermutlich war an der Ausarbeitung des figürlichen Programms wiederum der Bauherr, Friedrich IV., in hohem Maß beteiligt, denn schließlich war er es, der in dieser Fassade sein Weltbild mitsamt seinem fürstlichen Machtanspruch selbstbewusst in Szene gesetzt sehen wollte.

VOM PRACHTBAU ZUR RUINE:
GLANZ UND ENDE DER RESIDENZ

Der »Winterkönig«:
Friedrich V. im Gefüge europäischer Machtpolitik

An die Repräsentationsfreude Friedrichs IV. knüpfte
sein Sohn und Nachfolger Friedrich V. (1596–1632)
an. Als jugendlicher Fürst hatte er in wenigen Jahren
einen glanzvollen Lebensweg beschritten. Er stand an
der Spitze der protestantischen Union und versuchte,
Politik auf europäischer Ebene zu machen. 1613 heira-
tete er Elisabeth Stuart (1596–1662), die älteste Toch-
ter des englischen Königs Jakob I. (reg. 1603–1625).
Glaubenspolitische Erwägungen hatten bei der Gatten-
wahl eine maßgebliche Rolle gespielt, denn mit der
Heirat war Friedrich die dynastische Verbindung zur
führenden protestantischen Macht in Europa gelun-
gen. Dann, 1619, nahm er anstelle des vertriebenen
Erzherzogs Ferdinand von Habsburg die Wahl zum
böhmischen König an – und übernahm sich mit dieser
Herausforderung gewaltig. Bereits wenige Monate spä-
ter stellte der Kaiser ihm seine Heere entgegen. Sein
Feldherr Tilly besiegte den jungen König in der
Schlacht am Weißen Berg bei Prag vernichtend.

Dass Friedrichs Herrschaft nur ein Jahr gedauert hatte
(Oktober 1619 – Oktober 1620), verschaffte ihm den
Spottnamen »Winterkönig«. 1621 verhängte der Kaiser
über ihn die Reichsacht und enthob ihn seiner Besit-
zungen und Würden. Die Führung der protestanti-
schen Union musste er abtreten. Vom Verlust der
Stammlande in der Oberpfalz und im Gebiet der heu-
tigen Bergstraße erholte sich die Kurpfalz als eine der
vormals großen Mächte im deutschen Reich nicht
mehr, die beiden Wittelsbacher Familienzweige (Kur-
pfalz und Bayern) waren entzweit. Friedrich V. floh ins
holländische Exil nach Den Haag. 1632 starb er nach
wiederholten Rückkehrversuchen in Mainz.

Das hohe politische Risiko scheint Kurfürst Fried-
rich V. nicht zuletzt auch für seine Gemahlin Elisa-
beth aus dem mächtigen Hause Stuart eingegangen zu
sein. Standesbewusst und ehrgeizig forderte sie das

besondere Engagement ihres Gatten ein. Als aber dessen Bemühungen um die böhmische Königswürde so kläglich gescheitert waren, zog sich die englische Verwandtschaft zurück und verweigerte dem kurpfälzischen Fürstenpaar die Unterstützung. Elisabeth ging mit Friedrich nach Den Haag, wo ihr Hof zu einem gesuchten geistigen und kulturellen Treffpunkt wurde. Eine Rückkehr in die Kurpfalz kam für sie nicht in Frage, viel lieber wäre sie wieder zurück nach England gegangen. Aber erst nach vierzig Jahren im holländischen Exil kam sie 1661 nach England zurück. Überraschend verstarb sie noch vor Ablauf eines Jahres am 23. Februar 1662 im Haus ihres Freundes Lord Craven.

Gerard van Honthorst: Kurfürst Friedrich V. als König von Böhmen, Kurfürstin Elisabeth Stuart, um 1620

Architektur von europäischem Format: der Englische Bau

1612 begann auch Friedrich V. mit dem Bau eines neuen Repräsentationsgebäudes. Es war der letzte Residenzbau, der auf dem Heidelberger Schloss errichtet wurde. Es spricht für sich, dass der Neubau entsprechend der Herkunft der Gemahlin des Fürsten Englischer Bau genannt wurde. Er steht außerhalb des eigentlichen Hofgevierts, eingespannt zwischen Frauenzimmerbau und Dickem Turm. Seine Front zur

Christian Philipp Koester:
Der Dicke Turm des Heidel-
berger Schlosses, 1818

Stadt hin sitzt auf dem Nordwall der Befestigung, die
unter Ludwig V. ausgebaut worden war. Im Innern ist
er vollständig ausgebrannt. Aber zusammen mit dem
Glockenturm, dem Gläsernen Saalbau, dem Fried-
richsbau, dem Fassbau und dem Dicken Turm bildet
die stadtseitige Fassade des Englischen Baus noch
immer die mächtige, charakteristische Hauptansicht
des Schlosses oberhalb der Stadt.

Seine Schauseite kehrt der Englische Bau der Stadt zu.
Über dem hohen Unterbau der alten Festungsmauer
entfalten die klassischen Bauformen der beiden Ge-
schosse eine außergewöhnliche, auf Fernsicht angelegte
Wirkung. Anders als die reich dekorierten früheren
Palastgebäude kommt der Englische Bau nahezu ganz
ohne plastischen Fassadenschmuck aus. Eine kolossale
Pilasterordnung verklammert die zwei Geschosse mit-
einander und setzt zwischen den im schlichten Rund-
bogen geschlossenen Fensteröffnungen einen kräftigen
vertikalen Akzent. Aus der vollständigen Harmonie der
wohlproportionierten Architekturformen spricht eine
neue Stilrichtung innerhalb der Renaissance, die dem

Klassizismus des italienischen Architekten Andrea Palladio (1508–1580) verpflichtet ist. Dennoch stammt der Entwurf des Englischen Baus wahrscheinlich von einem einheimischen Architekten. Dafür sprechen die geschweiften Giebel und die Obelisken auf den beiden Zwerchhäusern, die ehemals den oberen Abschluss bildeten.

Dicker Turm mit Englischem Bau und Stückgartenmauer

Um 1600 erfreute sich die Renaissance palladianischer Prägung besonders in England größter Beliebtheit, und auf Grund der dynastischen Beziehungen zum englischen Königshaus fühlte man sich wohl auch in der Kurpfalz der neuen Bauart verpflichtet. Die Vermittlung des neuen Stilwollens könnte im Fall des Englischen Baus eventuell sogar über den englischen Architekten Inigo Jones (1573–1652) gelaufen sein. Jones hatte für das Königshaus der Stuarts mehrere Bauwerke errichtet und 1613 Heidelberg besucht. Aber auch der Architekt des Friedrichsbaus, Johannes Schoch, oder seit neuestem der Nürnberger Stadtbaumeister Jakob Wolff d. J. wurden als Schöpfer in Betracht gezogen.

Die Länge des Nordwalls, über dem der Neubau errichtet wurde, gab die Ausmaße des Englischen Baus vor. Für den eigentlichen Platzbedarf reichten seine Dimensionen aber nicht aus, und so ließ Friedrich V. den angrenzenden Dicken Turm in das Bauvorhaben mit einbeziehen. Für den Ausbau eines Speise- und Theatersaals wurde der Turm bis auf das jetzige Hauptgesims abgetragen und darüber ein neues, 16-eckiges Geschoss mit großen Fenstern errichtet.

Der Hortus Palatinus
Neben den Schlossgebäuden war die Gartenanlage beim Schloss, der »Hortus Palatinus« (Pfälzischer Garten), besonders berühmt. Friedrich V. hatte ihn zwischen 1616 und 1619 auf den südöstlichen Terrassen über dem Friesental anlegen lassen. Bereits während seiner Entstehung wurde er als »Wundergarten« und als »achtes Weltwunder« gepriesen, denn nie zuvor war ein so großer Kunstgarten mit einer Fülle von exotischen Pflanzen, Zierbeeten, Laubengängen, Irrwegen, Wasserkünsten, Bildwerken, Grotten und Lusthäuschen

Unbekannter Künstler, Salomon de Caus, 1619

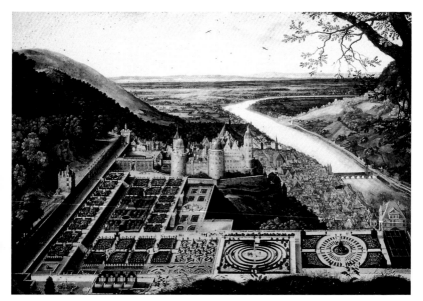

geschaffen worden. Tatsächlich jedoch wurde das Gartenwerk, das in drei Terrassen an den Hang östlich des Schlosses gelegt ist, nie vollendet. Berühmt und legendär wurde der Hortus Palatinus trotzdem. Denn sein Urheber, der französische Ingenieur und Architekt Salomon de Caus (1576–1626), fertigte dazu ein Mappenwerk mit Ansichten und Beschreibungen, das weite Verbreitung fand. Zusammen mit einem großen Ölgemälde, auf dem der Garten ebenfalls wiedergegeben ist, vermitteln die Darstellungen ein ideales, vielleicht sogar fantastisches Bild des »Zaubergartens«.

In seinen geometrisch angelegten Beeten, Labyrinthen, Laubengängen und Grotten, im Skulpturenschmuck und in der plastischen Dekoration spiegelt sich die manieriert-verspielte Vielfalt der späten Renaissancezeit. Die Bilder vom Hortus Palatinus waren von weitaus größerer Beständigkeit als der Garten selbst. Denn bereits während des Dreißigjährigen Krieges verfiel die Anlage wegen mangelnder Pflege und wurde in der Folgezeit als Gemüsegarten genutzt. Der östliche Bereich wurde 1808 als englischer Garten für das Publikum geöffnet. Die Kurfürsten selbst beraubten den Hortus Palatinus seines reichen Figurenschmucks: Ein Teil kam 1720 in die neue Residenz nach Mannheim, ein anderer schmückte später den Schwetzinger

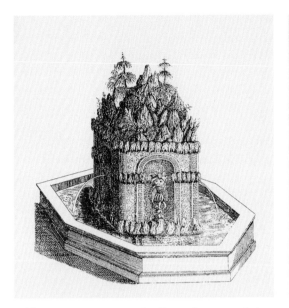

Schlossgarten. Derzeit werden Instandsetzungsarbeiten durchgeführt; sie sollen dem Garten in einigen Teilen seine einstige Grundstruktur wiedergeben.

Salomon de Caus:
Parterrebrunnen (links) und
Portikus mit Nische (rechts)

Der Niedergang des kurpfälzischen Fürstenhauses
Durch das böhmische Debakel Friedrichs V. und den Dreißigjährigen Krieg war das pfälzische Kurfürstentum in seinem Nerv getroffen. Nicht nur der Verlust der Oberpfalz, sondern auch der alten rheinischen Kurwürde, mit der hohe Reichsämter (das Erztruchsessenamt, der repräsentative Vorstand der Hofhaltung, und das Reichsvikariat, die Stellvertreterschaft des Kaisers)

Salomon de Caus:
Hortus Palatinus,
Feld mit Säulenbrunnen

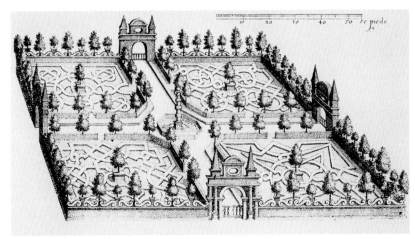

DAS »ACHTE WELTWUNDER«:
DER HORTUS PALATINUS UND SEIN ARCHITEKT SALOMON DE CAUS

Karin Stober

Dass der Hortus Palatinus von den Zeitgenossen als Weltwunder gefeiert wurde, hat seine Gründe. In jeder Hinsicht sollte hier dem fast Unmöglichen und dem Künstlichen Gestalt verliehen werden. Nicht nur als riesiger Kunstgarten war er einmalig. Mindestens ebenso groß war die Bewunderung für die spektakuläre Gartenarchitektur. Um einen Garten mit solchen Dimensionen in steilem Gelände überhaupt herstellen zu können, wurde der Hang östlich des Schlosses unter enormen Anstrengungen erheblich verändert. Der frühere Burg- oder Hasengarten wurde beträchtlich erweitert, indem der Hang in Teilen weggesprengt und zurückversetzt wurde. Ungeheure Erdmassen wurden bewegt, um in dem neu geschaffenen Tal zwischen Schloss und Berg die drei übereinander folgenden Terrassen anzulegen. Sie sind rechtwinklig ineinander geschachtelt und durch raffinierte Treppenaufgänge miteinander verbunden.

Zwei große Freitreppen führen zur untersten Terrasse, dem ersten Parterre, empor. Das Zentrum bildete einst das große Sammelbecken aller im Garten zusammenfließenden Wasser. In jeder Hinsicht fantastisch waren die bei den Wasserspielen aufgestellten Automatenfiguren. Sie erregten die Gemüter der Gartenbesucher außerordentlich, wenn sie wie von Geisterhand mit Wasserkraft über einen eingebauten Mechanismus in Bewegung gebracht wurden. Anders als in den Gartenanlagen der Barockzeit jedoch stehen die kleineren geometrisch angelegten Einheiten der Renaissancegärten innerhalb der Gesamtanlage je für sich und nehmen weder zu den benachbarten Einheiten noch zu Schloss und Landschaft Bezug auf. Als seine Erbauer ließ sich das kurfürstliche Paar selber in Form von Bildnisstatuen verewigen und im Garten aufstellen.

Salomon de Caus (1576–1626) war ein wohl aus der Normandie stammender Architekt und Ingenieur. Mit Sicherheit hat er ausgedehnte Reisen unternommen, denn unverkennbar fließen in seine eigenen Schöpfungen manieristische Raffinessen ein, wie sie an den italienischen und französischen Höfen der Zeit in Mode gekommen waren. Um 1600 stand der Manierismus in voller Blüte. Einen »Wundergarten«, dem er viele Anregungen entnahm, sah de Caus in Pratolino im Garten der Villa des Francesco de Medici. Seit 1610 hielt er sich am englischen Königshof auf. Mit Elisabeth Stuart kam de Caus wohl 1613 nach Heidelberg, und 1614 wurde er zum kurfürstlich-pfälzischen Hofarchitekten ernannt.

verknüpft waren, bedeuteten empfindliche Schläge. Der seit Jahrhunderten dauernde Konkurrenzkampf zwischen den beiden wittelsbachischen Linien hatte sich nun zu Gunsten des Kurfürsten Maximilian I. von Bayern (1573–1651) entschieden. Im Westfälischen Frieden von 1648 gestand man der Kurpfalz eine neue Kurwürde zu, die jedoch nicht mehr mit den alten Privilegien ausgestattet war. So konnte der neue Kurfürst in seinem Wappen keinen Reichsapfel mehr führen, auch wenn er seine Ansprüche auf die Reichsverweserschaft nicht fallen ließ.

1649 zog der Nachfolger und Sohn Friedrichs V., Karl I. Ludwig von der Pfalz (1618–1680), in Heidelberg ein. Wie sämtliche Territorien des deutschen Reiches befand sich auch die Pfalz nach dem Dreißigjährigen Krieg in einem desolaten Zustand. Städte und Dörfer waren in großen Teilen verwüstet, die Bevölkerungszahl war um zwei Drittel geschrumpft. Massiv musste nun in den Wiederaufbau und in die Wirtschaft investiert werden. Und selbstverständlich sollte auch das erheblich zerstörte Heidelberger Schloss, die

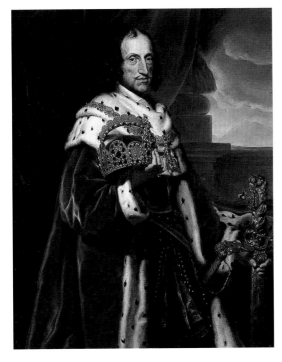

Johann Baptist de Ruell:
Kurfürst Karl I. Ludwig, 1676

kurfürstliche Residenz, wieder ein angemessenes Aussehen erhalten. Für großartige Neubauprojekte fehlte freilich das Geld, sodass sich Karl Ludwig auf wesentliche Reparaturarbeiten und die Neuausstattung der Innenräume beschränken musste. Der Ottheinrichsbau erhielt ein neues Dach, der Gläserne Saalbau eine neue Inneneinteilung. Einen Luxus leistete sich Karl Ludwig allerdings: Er begann, eine neue ansehnliche Kunstsammlung zusammenzutragen.

Doch bereits 1672 verdichteten sich die politischen Konflikte wieder auf bedrohliche Weise. König Ludwig XIV. von Frankreich (1638–1715) begann seine Expansionspolitik mit einem Feldzug gegen die Niederlande. Dabei drangen französische Truppen auch in die Kurpfalz ein und verwüsteten das geschwächte Land. Es half auch nicht, dass Kurfürst Karl Ludwig seine Tochter Elisabeth Charlotte, bekannt als Liselotte von der Pfalz (1652–1722), 1671 dem Bruder des Sonnenkönigs, Philipp von Orléans, zur Frau gegeben hatte und damit in direkte verwandtschaftliche Beziehungen zu Frankreich eingetreten war.

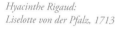

Hyacinthe Rigaud:
Liselotte von der Pfalz, 1713

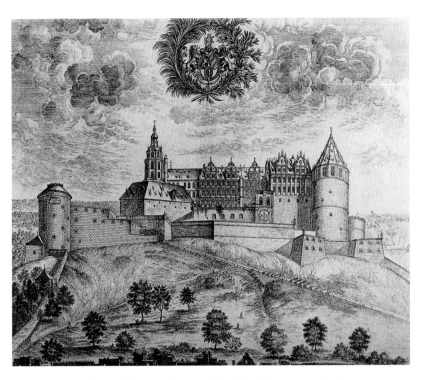

1680 starb Karl I. Ludwig, und sein Sohn Karl II. (1651–1685) übernahm die Regierung. Der neue Kurfürst verstrickte sich weiter in die machtpolitischen Verwicklungen der europäischen Staaten. Frankreich hatte Lothringen und das Elsass besetzt, und im Osten rückten die Türken gegen das Reich vor. Die Bedrohung des Landes aus dem Westen wuchs, und kaiserliche Hilfe war nicht zu erwarten. Folglich ließ Karl II. Ludwig die Befestigungswerke rings um das Schloss verstärken. Unterhalb der Burgmauern im Anschluss an den Glockenturm und das Zeughaus wurden zusätzliche Bastionen ausgebaut. Damit konnte bei einem Beschuss vom gegenüberliegenden Neckarufer gegengehalten werden. Das größte Problem des Kurfürsten war jedoch die ungesicherte Erbfolge. Ludwig XIV. forderte nämlich erhebliche Teile aus dem Erbgut seiner Schwägerin Liselotte von der Pfalz für seinen Bruder Philipp I. von Orléans, und so wurde die Pfalz zum Zankapfel zwischen Frankreich und dem habsburgischen Kaiserhaus, um den im Pfälzischen Erbfolgekrieg (1688–1697) erbittert gerungen wurde.

Johann Ulrich Kraus:
Schloss Heidelberg von Norden,
um 1680/85

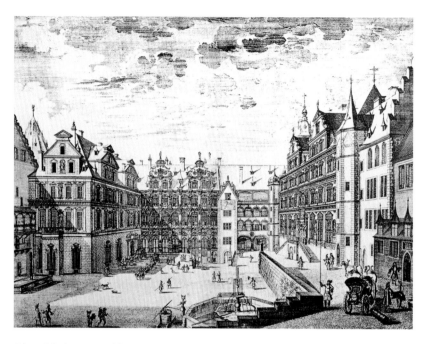

Die Zerstörung des Schlosses

Kaum war der kinderlose Karl II. 1685 gestorben, plante Ludwig XIV. den Einmarsch in die Kurpfalz. Die kaiserlichen Truppen standen im Kampf gegen die Türken weit in Ungarn, sodass Ludwig für einen militärischen Schlag gute Chancen sah. Unter Berufung auf eine Klausel in Liselottes Ehevertrag besetzten französische Truppen zunächst die pfälzischen Fürstentümer Lautern, Simmern und die Grafschaft Sponheim. Dann drangen sie über den Rhein vor und nahmen Heidelberg ein. Um die Truppenversorgung zu unterbinden und so einen Aufmarsch der kaiserlichen Truppen zu verhindern, gab der französische Kriegsminister François Louvois die Doktrin der »verbrannten Erde« aus. 1688/89 begann die systematische Zerstörung vieler Städte, Dörfer und Siedlungen. Das Land am Oberrhein wurde »geplündert und rasiert« und dabei in ein »wüstes Glacis« vor Lothringen und dem Elsass verwandelt. Für lange Zeit blieb mit den verheerenden Verwüstungen und der Mordbrennerei am Oberrhein der Name des französischen Generals Ezéchiel du Mas, Comte de Mélac, untrennbar verbunden. Am 6. März 1689 hatte er befohlen, auch Schloss und Stadt Heidelberg niederzubrennen.

Ungeheure Ladungen Dynamit waren nötig, um das wehrhafte Schloss wenigstens in Teilen zu sprengen. Der Dicke Turm und die Karlsschanze brachen dabei auseinander und rutschten ins Tal. Dagegen hielten die östlichen und südlichen Befestigungstürme noch stand. Nachdem die Truppen wieder abgerückt waren, begann man sofort mit der Sicherung der demolierten Gebäude. Der Ottheinrichsbau erhielt ein neues Dach, und die Gewölbe im Gläsernen Saalbau, Friedrichsbau, Apothekerturm und im Englischen Bau wurden provisorisch verwahrt. Inzwischen hatten sich die kaiserlichen Truppen konsolidiert und waren gegen die französische Armee in Gang gesetzt. Auch Heidelberg wurde mit neuen Befestigungen versehen. Dennoch: Die eilig getroffenen Schutzmaßnahmen reichten nicht aus, um den erneuten Angriff der Franzosen im Jahr 1693 abzuwehren. Das Schloss wurde eingenommen, besetzt und endgültig zerstört. Der französische Schriftsteller Nicolas Boileau (1636–1711), der sich damals beim französischen Heer aufhielt, kündigte die Zerstörungsaktion am 13. Juni 1693 bei der Académie

Ezéchiel du Mas Mélac, 1698

Verwüstung des Heidelberger Schlosses durch die Franzosen unter Mélac. Kupferstich nach dem Gemälde von L. Braun

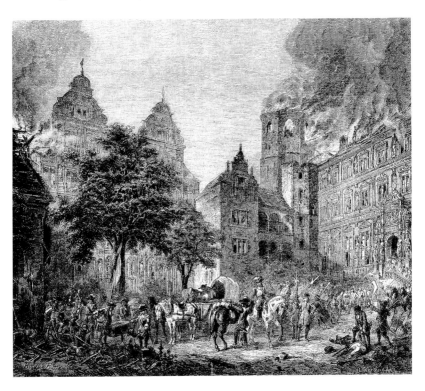

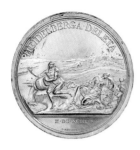

Medaille ›Heidelberga deleta‹, Jérome Roussel, 1693

Française mit folgenden Worten an: »Je propose pour mot ›Heidelberga deleta‹, et nous verrons ce soir, si l'on acceptera« (Ich schlage als Motto ›Heidelberga deleta‹ vor, und wir werden heute Abend sehen, ob man das akzeptieren wird). Die alten Sprenglöcher aus dem Jahr 1689 waren noch vorhanden. 27000 Pfund Pulver brachten die Türme und Befestigungsmauern zum Bersten. Die Gebäude brannten aus und waren nicht mehr bewohnbar.

Das Ende der Residenz

Mit dem Ende der mittleren Kurlinie und nach den Zerstörungen war auf Schloss Heidelberg die Herrschaft »erloschen«. Der Neuburger Zweig der pfälzischen Wittelsbacher übernahm 1685 mit dem katholischen Pfalzgrafen Philipp Wilhelm (1615–1690) die Regentschaft in der Kurpfalz. In Heidelberg konnte kein Hof mehr gehalten werden. Deshalb wurde das Land von den ererbten Gebieten Jülich-Berg mit Residenz in Düsseldorf aus regiert. Der betagte Fürst starb schon bald und hinterließ die Kur seinem Sohn Johann Wilhelm (1658–1716). Seit dem Frieden von Rijswijk 1697, der dem Pfälzer Erbfolgekrieg ein Ende gesetzt hatte, gewann die Kurpfalz wieder an Interesse. Im Schloss setzten Renovierungsarbeiten ein, doch aus Geldmangel war an einen Wiederaufbau nicht zu denken. Wiederum erhielten der Ottheinrichsbau und der Friedrichsbau neue Dächer. Dann wurden der Apothekerturm und das Küchengebäude für Personal ausgebaut.

Kurfürst Johann Wilhelm war angesichts der zeitgenössischen Architekturentwicklungen von der alten

Matteo Alberti: Plan für ein neues Residenzschloss bei Heidelberg, um 1700

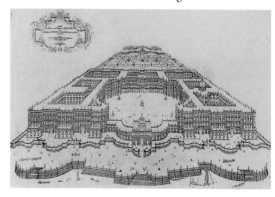

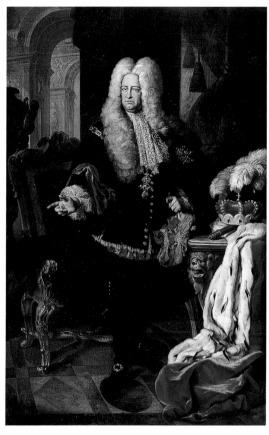

Residenz am Berg nicht begeistert. Kleinteilige, unregelmäßige Architekturformen schätzte man in der Barockzeit überhaupt nicht. So befasste er sich mit dem Gedanken, das Höhenschloss zu Gunsten einer der Zeit entsprechenden weitläufigen Neuanlage vor den Toren Heidelbergs aufzugeben. Matteo Alberti (1647–1735), ein Architekt aus Venedig, lieferte 1699 die Pläne für eine neue Residenz nach dem Vorbild von Versailles. Die gewaltige Schlossanlage hätte am Ufer des Neckars westlich von Heidelberg gebaut werden sollen. Aus Kostengründen stand alternativ auch weiterhin noch der Wiederaufbau des zerstörten alten Schlosses zur Diskussion. Also wurden Entwürfe gefertigt, die aus den zahlreichen Einzelbauwerken eine Gesamtanlage mit vereinheitlichender Regelmäßigkeit gemacht hätten. Keines der beiden Projekte jedoch, weder der Neubau noch die Überbauung der Schlossruine, kam zur Ausführung.

Heinrich Carl Brandt:
Kurfürst Carl Theodor,
um 1787

Der Bruder und Nachfolger Johann Wilhelms, Carl Philipp von der Pfalz (1661–1742), fasste nach dem Ende des Spanischen Erbfolgekrieges (1701–1714) den Entschluss, seine Residenz von Düsseldorf nach Heidelberg zu verlegen, und auch er trug sich mit dem Gedanken, das Schloss wieder herstellen zu lassen. Erneut war daran gedacht, der Anlage ein der Zeit entsprechendes verändertes Aussehen zu verleihen. Die westlichen Bauteile (Ruprechts-, Bibliotheks- und Frauenzimmerbau) sollten abgebrochen, der Schlossgraben sollte gefüllt und der Stückgarten gesenkt werden. Eine auf Arkaden geführte, etwa ein Kilometer lange, von Westen ansteigende Rampe war als repräsentativer Zugang zum Schloss vorgesehen. Der am Düsseldorfer Hof beschäftigte Architekt Domenico Martinelli (1650–1718) hatte die Pläne dazu geliefert. Mit diesen Bauplänen und vor allem mit seinen Bemühungen, den katholischen Glauben wieder einzuführen, hatte sich der Kurfürst in der Heidelberger Bürgerschaft ausgesprochen unbeliebt gemacht. Carl Philipp entschied abrupt: Am 12. April 1720 verfügte er, dass Mannheim die neue Residenz der Kurpfalz werden solle. Heidelberg degradierte er zu einer gewöhnlichen Landstadt.

Das Heidelberger Schloss blieb auch unter Kurfürst Carl Theodor von Pfalz-Sulzbach (reg. 1742–1799) Ruine. Immerhin ließ er Sicherungsmaßnahmen durchführen, um den weiteren Zerfall zu verhindern. Die Bauwerke schienen zunächst in ihrem Bestand gesichert. Da schlug 1764 in die notdürftig hergestellten Gebäude der Blitz ein: Ottheinrichsbau, Friedrichsbau und der Glockenturm brannten vollständig aus. Damit und mit dem Wegzug Carl Theodors nach München – er trat dort 1778 die ererbte Herrschaft der bayerischen Wittelsbacher an – waren die Überlegungen zu einem Wiederaufbau des Heidelberger Schlosses als Residenz endgültig besiegelt. Nach der Neuordnung des deutschen Südwestens durch Napoleon ging Heidelberg 1803 an den badischen Markgrafen und späteren Großherzog Carl Friedrich über (1728–1811).

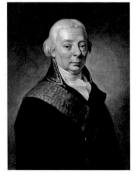

Philipp Jacob Becker:
Carl Friedrich von Baden,
um 1790

DAS HEIDELBERGER SCHLOSS VON 1764 BIS HEUTE: DIE RUINE AUF DEM WEG ZUM WELTBERÜHMTEN BAUDENKMAL

Karin Stober

Nach dem Brand von 1764 existierte das Heidelberger Schloss nur noch als Ruine, für die sich keiner mehr interessierte, zu nichts mehr nutze und verwahrlost. Also wurde auch nichts unternommen, um die Bauwerke zu erhalten. Die gewaltige Anlage verkam zum Steinbruch, der immerhin ein ganz besonders qualitätsvolles Baumaterial bereithielt. Schritt für Schritt holte sich auch die Natur das Bauwerk zurück, und immer enger verschmolz die Pflanzenwelt mit dem Gemäuer. Mehr und mehr wurde das Heidelberger Schloss zum Symbol einer sich immer weiter entfernenden Vergangenheit und zum Sinnbild der Vergänglichkeit.

Goethe und Hölderlin in Heidelberg

Zwei der prominentesten Namen der deutschen Kultur- und Geistesgeschichte sind mit dem Heidelberger Schloss verbunden: 1775 besuchte Johann Wolfgang von Goethe Heidelberg und einige Jahre später, 1788, auch Friedrich Hölderlin. Beide hielten sich in den folgenden Jahren mehrfach in der Neckarstadt auf und haben mit ihren Werken – Goethe hat auch Zeichnungen und Aquarelle vom Schloss gefertigt – den unsterblichen und verklärenden Ruhm Heidelbergs mit begründet.

Aus Goethes Feder sind zwar auch flott hingeworfene, schwärmerische Verse über die Schlossruine geflossen, sein Blick auf Heidelberg erfolgte jedoch vom Standpunkt des sachlich analysierenden Kunstkenners aus. Für ihn bestand die Bedeutung von Landschaft, Stadt und Ruine in der Art und Weise, wie sich hier am Ausgang des Neckartals ein Bildschema zusammenfand, das den Idealen der klassischen Landschaftsmalerei in besonderer Weise zu entsprechen vermochte. »Ich sah Heidelberg«, so schrieb er unterm 26. August 1797, »an einem völlig klaren Morgen… Die Stadt in ihrer Lage und mit ihrer Umgebung hat, man darf sagen, etwas Ideales, das man sich erst recht deutlich machen kann, wenn man mit der Landschaftsmalerei bekannt ist und

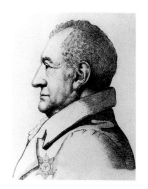

Johann Wolfgang von Goethe, Radierung nach einer Zeichnung von Ferdinand Jagemann, 1817

35

Johann Wolfgang von Goethe:
Das Heidelberger Schloss,
aquarellierte Federzeichnung,
um 1820

wenn man weiß, was denkende Künstler aus der Natur genommen und in die Natur hineingelegt haben.«

Hölderlins berühmte Heidelberg-Ode von 1801 wurde zum Inbegriff der lyrischen Schlossbetrachtung. Das Gedicht feiert die Schönheit und den Zauber der Stadt am Fluss samt der »gigantischen schicksalskundigen Burg«. Die Zeilen, die er dem Schloss gewidmet hat, beseelen die Ruine in ihrer Tiefensymbolik als einstmals großartige Architekturschöpfung, als Denkmal der Geschichte und ebenso der Vergänglichkeit. In Hölderlins Gedicht sind die beschreibenden Bilder Sinnbilder, die bis heute nichts an Geltung und Gültigkeit eingebüßt haben.

Aber schwer in das Tal hing die gigantische,
Schicksalskundige Burg, nieder bis auf den Grund
Von den Wettern zerrissen;
Doch die ewige Sonne goß

Ihr verjüngendes Licht über das alternde
Riesenbild, und umher grünte lebendiger
Efeu; freundliche Wälder
Rauschten über die Burg herab.

Sträuche blühten herab, bis wo im heitern Tal,
An den Hügel gelehnt, oder dem Ufer hold
Deine fröhlichen Gassen
Unter duftenden Gärten ruhn.

Immanuel Gottlieb Nast:
Friedrich Hölderlin,
Bleistiftzeichnung, 1788

Die Heidelberger Romantik

An der Wende zum 19. Jahrhundert wurde das Heidelberger Schloss von der rückwärtsgewandten Fantasie der Romantiker vereinnahmt. Viel stärker als zuvor wurde die Ruine zur Sehenswürdigkeit, zum bevorzugten Reiseziel, erfuhr wie kaum ein anderes Bauwerk lyrische Huldigung, bot Romanen und Erzählungen eine stimmungsvolle Kulisse und wurde schließlich auch zum Gegenstand zahlloser Gemälde.

Noch einen weiteren, die Gefühlswelt jener Zeit tief berührenden Symbolwert besaß die Ruine: Als Folge der Französischen Revolution und der napoleonischen Kriege erwachte in den deutschen Territorien eine stark vaterländisch geprägte Gesinnung, die sich besonders gut angesichts des zerstörten Schlosses ins Bewusstsein bringen ließ. Denn schließlich hatten ja die Truppen des französischen Königs Ludwig XIV. 1689 und 1693 die gewaltige Verwüstung von Stadt und Schloss Heidelberg herbeigeführt. Und nun, etwas mehr als 100 Jahre später, waren die französischen Truppen wieder da. Das zerstörte Schloss wurde zum Sinnbild für die patriotische Gesinnung, die sich gegen die napoleonische Unterdrückung richtete, und

Ernst Fries: Die Ruinen vom Ruprechts- und Bibliotheksbau des Heidelberger Schlosses, Lithografie, um 1820

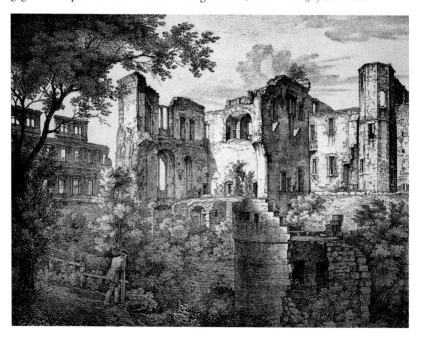

es wurde zum Denkmal der vaterländischen Geschichte. Denn anscheinend lebte in diesem Bauwerk eine große deutsche Vergangenheit fort, an die nur dann wieder angeknüpft werden konnte, wenn die französische Herrschaft zurückgedrängt und die nationale Einheit herbeigeführt wäre.

Nach dem Übergang der Kurpfalz an Baden 1803 hatte der badische Kurfürst und spätere Großherzog Carl Friedrich im Zuge einer als »Neugründung« bezeichneten Verstaatlichung der Heidelberger Universität auch die Lehrstühle neu besetzen lassen. Die Universität gewann daraufhin enorm an Anziehungskraft und brachte nicht nur neue Dozenten, sondern auch Scharen von Studenten nach Heidelberg. Der berühmteste unter den neuen Universitätslehrern war zweifellos der Literaturhistoriker und wortmächtige Publizist Joseph von Görres (1776–1848). Mit Görres, Achim von Arnim, Clemens Brentano, Bettina Brentano-von Arnim und Friedrich Creuzer hatte die romantische Bewegung in Heidelberg eines ihrer geistigen Zentren. Der Heidelberger Kreis pflegte freundschaftliche Beziehungen zu Ludwig Wilhelm Tieck, den Gebrüdern Grimm, Joseph von Eichendorff und auch Friedrich Schlegel. Dieser Literatenzirkel trug zusammen mit seinen publizistischen Organen (»Zeitung für Einsiedler«, »Des Knaben Wunderhorn«) dazu bei, dass die geschichtsträchtige Stadt bereits zu Beginn des 19. Jahrhunderts weit über die Region hinaus berühmt und die Schlossruine zum Inbegriff romantischer Stimmung wurde.

Carl Rottmann: Blick über Heidelberg nach Westen, Aquarell, 1815

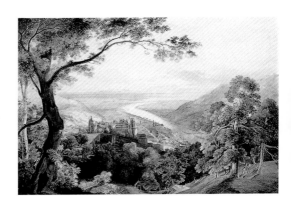

Nicht nur für die Literaturgeschichte besitzt die Stadt am Neckar eine herausragende Bedeutung. Die »Heidelberger Romantik« ist als Begriff auch in die Kunstgeschichtsschreibung eingegangen. Maler und Zeichner erkannten im Bild- und Stimmungswert von Stadt, Schlossruine und der umliegenden bergigen Flusslandschaft ein idealtypisches Ensemble von klassisch-arkadischer Schönheit. Der »Universitätszeichenmeister« Friedrich Rottmann, sein Sohn Carl Rottmann, der badische Hofmaler Carl Kuntz, der Schweizer Johann Jakob Strüdt, der Engländer George Augustus Wallis sowie Carl Philipp Fohr gehören zu den bedeutendsten Künstlern, die der Heidelberger Schule zugerechnet werden. Mit den Bildern des Engländers William Turner erreichte die romantische Heidelberg-Darstellung ihren Höhepunkt. Er hielt sich zwischen 1817 und 1844 mehrfach in Heidelberg auf und hat zahlreiche Skizzen, Aquarelle und auch Gemälde von der Neckarstadt angefertigt.

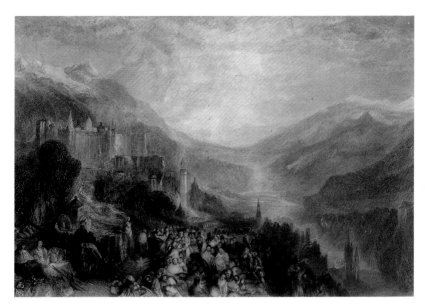

*Thomas Abel Prior:
Heidelberger Schloss mit
Fantasielandschaft, Stich,
um 1860, nach einem
Gemälde von William Turner*

Den Künstlern der Romantik ist nicht in erster Linie an der getreuen Abbildung des Ortes und schon gar nicht an möglichst detailgenauen Bauaufnahmen gelegen; sie pflegen einen recht freien Umgang mit der Wirklichkeit. Über das dargestellte Thema hinaus verbildlichen sie vielmehr eine die Vergangenheit verklärende, wehmütige Stimmung, die dem Geist der Romantik eigen ist. Ihre Gemälde drücken ein unbestimmtes Sehnsuchtsgefühl aus. Die Wirkung dieser Bilder beruht auf dem Zusammenspiel von Sujet, Licht und Kolorit. Um den Stimmungsgehalt weiter zu steigern, komponieren die Maler die architektonischen Details oft als Versatzstücke ins Bild hinein. So ist beispielsweise die Heidelberger Schlossruine in das

*Heinrich Walter:
Nordwestliche Ansicht des
Heidelberger Schlosses, 1841*

Neckartal eingebettet, das von Licht durchflutet sich in eine schier endlose Weite öffnet, oder aber die Ruine wird mit der Natur verwoben. Arkadien – eine von dem römischen Dichter Vergil zu einem irdischen Paradies stilisierte Landschaft – ist hier an die Ufer des Neckars gerückt, und das von Menschenhand geschaffene Bauwerk nimmt die längst verflossene, heroische Vergangenheit in sich auf.

Graf Charles de Graimberg, Retter und Mäzen des Schlosses

Zu einer Zeit, als trotz romantischer Schwärmerei noch niemand daran dachte, den fortschreitenden Verfall der Ruine zu unterbinden, war der aus Frankreich stammende Graf Charles de Graimberg (1774–1864) der Erste, der sich mit beispiellosem Engagement um den Erhalt des Schlosses kümmerte. Graimberg war nach der Französischen Revolution 1791 mit seiner Familie nach Deutschland emigriert und hatte sich 1811 aus Begeisterung für das stimmungsvolle Ensemble von Schlossruine und Landschaft in Heidelberg niedergelassen. Der Graf hatte eine künstlerische Ausbildung genossen und verfügte über einiges Talent; aus seiner Hand sind zahlreiche Darstellungen von der Schlossruine hervorgegangen. Er war aber auch ein leidenschaftlicher Sammler. Aus dem, was er unter Einsatz seines Vermögens an kulturgeschichtlichen Zeugnissen zum Heidelberger Schloss zusammengetragen hatte, machte er eine Schausammlung, deren Bestände später den Grundstock des Kurpfälzischen Museums bildeten.

Georg Philipp Schmitt: Charles de Graimberg, Lithografie, 1855

Es war Graimbergs Verdienst, dass der weiteren Zerstörung des Schlosses Einhalt geboten wurde. Es war ebenso sein Verdienst, dass bereits zu Beginn des 19. Jahrhunderts mit der Dokumentation des baulichen Bestandes begonnen wurde. Und es ist ihm zu verdanken, dass allmählich auch die badische Regierung sich der Bedeutung des Bauwerks bewusst wurde. Vom wirksamen Auftreten des charmanten Adligen profitiert Heidelberg noch heute: Mit der in hoher Auflage produzierten druckgraphischen Ansichtenfolge verhalf er der Stadt zu einem immensen

Bekanntheitsgrad. Die Ruine wurde zur Attraktion, die den großen Strom des Fremdenverkehrs nach Heidelberg brachte.

Das Heidelberger Schloss als Nationaldenkmal

Nach dem Sieg über Frankreich und der Reichsgründung 1871 wurde die Ruine weiter mit bedeutungsvollem Pathos beladen und stieg neben dem Kölner Dom zum Nationaldenkmal ersten Ranges auf. Der Triumph und die neue nationale Größe Deutschlands sollten auch sichtbar gefeiert werden können, und dazu wurden die Baudenkmäler herangezogen. Euphorisch wurde die Rekonstruktion des Schlosses propagiert. An den malerisch-poetischen Reizen der Ruine hatte man sich zwischenzeitlich auch ein wenig satt gesehen, und so erschien der Wiederaufbau nun weitaus attraktiver als die mühsame und komplizierte Pflege der Ruine. Der Kaiser selbst übernahm die Schirmherrschaft für den geplanten Wiederaufbau.

Theodor Verhas: Blick auf den Hortus Palatinus und das Heidelberger Schloss mit historisierender Figurenstaffage, um 1860, nach der Ansicht von Jacques Fouquières

Ein Meilenstein in der Geschichte der Denkmalpflege: der Streit um das Heidelberger Schloss

Der Ruf nach der Wiederherstellung des Schlosses wurde immer lauter. 1883 wurde auf Geheiß der

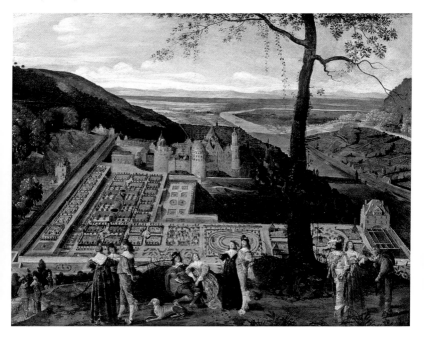

Hofansicht des Gläsernen Saalbaus. Bauaufnahme von Julius Koch und Fritz Seitz, 1883–1889

Großherzoglich Badischen Regierung das Schloss-
baubüro eingerichtet. Bis 1891 dauerten die Vorunter-
suchungen, deren baugeschichtliche Ergebnisse die
Architekten Julius Koch und Fritz Seitz in einem um-
fangreichen Werk vorlegten. Illustriert war die Publika-
tion mit großartigen Bauaufnahmen, die an Präzision
und Vollständigkeit bis heute unübertroffen sind.

1891 überraschte das Schlossbaubüro mit einer Ver-
lautbarung zum Umgang mit der Schlossruine. Die
badische Baudirektion mit Josef Durm an der Spitze
lehnte im Abschlussgutachten den Wiederaufbau und
die Wiederherstellung »eines längst verschollenen
Glanzes« ab mit der Maßgabe, sich auf technische
Schutzmaßnahmen zu beschränken. Politisch war dies
nicht opportun, und der Zeitgeist, der die Huldigung
der nationalen Größe Deutschlands auf die Fahnen
geschrieben hatte, war hier in keiner Weise getroffen:
Er verlangte nämlich Wiederaufbaumaßnahmen in
großem Stil. Damit war die Debatte über den
Umgang mit dem Heidelberger Schloss losgetreten,
und über Jahrzehnte hinweg sollte sich die deutsche

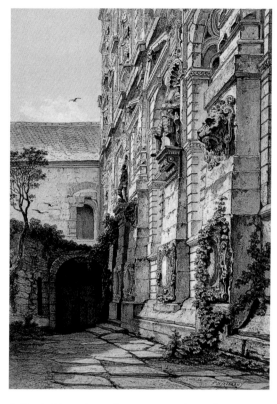

Öffentlichkeit bisweilen mit geradezu fanatischem Eifer daran beteiligen.

Der Architekt Carl Schäfer erhielt von der badischen Baudirektion den Auftrag für die Restaurierung. 1893 wurde mit den Arbeiten am Friedrichsbau begonnen. Entgegen den Vorgaben Durms ließ Schäfer das Bauwerk im großen Stil erneuern. Der Skulpturenschmuck wurde durch Kopien ersetzt, Steine wurden ausgetauscht, Ergänzungen, ja sogar Veränderungen vorgenommen und die Innenräume im Stil der deutschen Renaissance üppig ausgestattet. Am Ende war aus dem Friedrichsbau ein fantasievolles Kunstwerk geworden, das nur noch dem Anschein nach ein altes Schlossgebäude war. Eigentlich ist der Friedrichsbau in weiten Teilen eine Neuschöpfung der Zeit um 1900. Als Schäfer nach der Fertigstellung des Gebäudes ähnlich kreative Pläne für den Wiederaufbau des Gläsernen Saalbaus und des Ottheinrichsbaus vorlegte, stieß er in Fachkreisen auf erheblichen Widerstand.

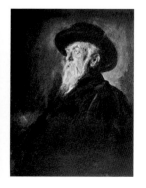

*Leo Samberger: Carl Schäfer,
Anfang 20. Jahrhundert*

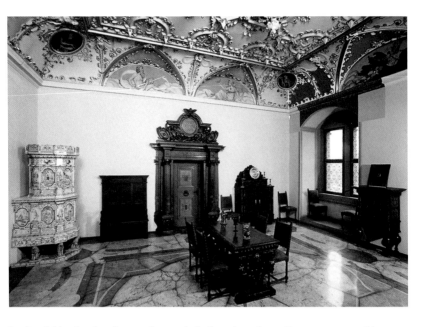

In der Schlossbaukonferenz, die wiederholt einberufen wurde, trafen die führenden Architekten, Kunsthistoriker, Bauforscher und Denkmalschützer der Jahrhundertwende aufeinander. Eine enorme Bandbreite an Vorstellungen über den Umgang mit historischen Bauwerken wurde entfaltet und diskutiert. Sie reichte vom fantasievoll rekonstruierenden Wiederaufbau bis hin zum »In Schönheit sterben lassen«. Der große deutsche Kunsthistoriker Georg Dehio, der von 1892 bis 1919 an der Universität in Straßburg lehrte, verfocht im Streit um das Heidelberger Schloss vehement seine Forderungen vom »Konservieren, nicht restaurieren!«

Zimmer im zweiten Obergeschoss des Friedrichsbaus mit historistischer Ausstattung nach Plänen von Carl Schäfer

Ottheinrichsbau, Hoffassade. Die Bauaufnahme von Julius Koch und Fritz Seitz gibt den Zustand im Jahr 1898 wieder.

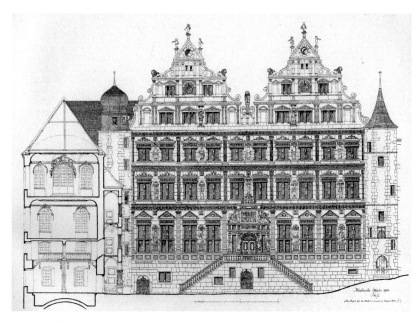

und der »Reversibilität«, d. h. der Möglichkeit, einen restaurierenden Eingriff wieder rückgängig machen zu können. Die Debatten wurden heftig und hitzig geführt, denn es ging um so grundlegende und emotional besetzte Werte wie Pietät, Wahrhaftigkeit, Ästhetik und Ehrfurcht vor der Vergangenheit.

Die wortgewaltigen Auseinandersetzungen in den 1920er-Jahren hatten – mit Ausnahme des Friedrichsbaus – keine Auswirkungen auf bauliche Maßnahmen. Das Gemäuer wurde lediglich notdürftig gesichert, ein weiteres Nutzungskonzept konnte nicht entwickelt werden. Für die Theoriebildung im Umgang mit historischen Bauwerken jedoch waren die Diskussionen von entscheidender Bedeutung. Als Alternativen zur Rekonstruktion wurden der »minimale Eingriff«, die »Reversibilität« und auch die Forderung nach einer »denkmalverträglichen Nutzung« in die Welt gebracht. Bis heute sind sie als Leitbilder untrennbar mit der Denkmalpflege und dem schonenden Umgang mit historischen Bauwerken verbunden.

Heute ist das Heidelberger Schloss beides: Ruine und rekonstruiertes Bauwerk, wobei der Wiederaufbau auf den Friedrichsbau beschränkt blieb. Nach den

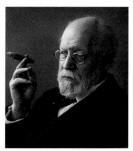

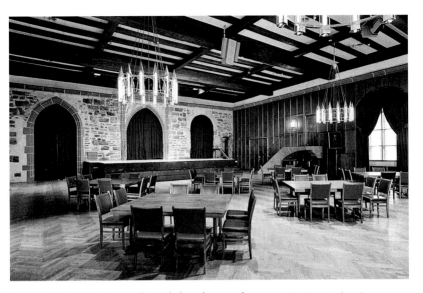

bewegenden Ereignissen der Jahrhundertwende gerieten im 20. Jahrhundert die Eingriffe vergleichsweise zurückhaltend: 1933/34 wurde im Frauenzimmerbau ein Festsaal ausgebaut, der Königssaal, der

Der Königssaal im Frauen
zimmerbau, 1933/34 ausgeführt

Adolphe J. B. Bayot: Arkade des
Gläsernen Saalbaus mit Blick
auf den Ottheinrichsbau, 1844

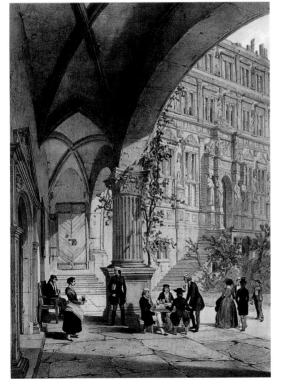

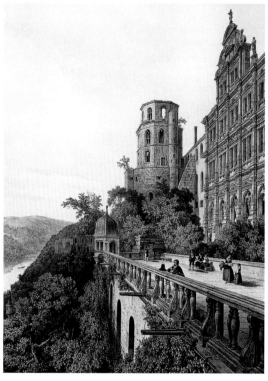
das Stilwollen der Zeit prägnant in mittelalterlichem Gepräge vorführt. 1956 wurde über den Erdgeschossräumen des Ottheinrichbaus ein neues Dach eingezogen, und in den 1970er-Jahren wurden für eine Nutzung als Museum auch die Obergeschossräume des Ruprechtsbaus wiederhergestellt. Darüber hinaus beließ man es im Wesentlichen bei Instandsetzungs- und Sicherungsarbeiten.

Weltberühmtes Touristenziel

Tasse mit einer Ansicht des Schlosses von Osten, um 1856

Das Heidelberger Schloss zählt zu den berühmtesten und mit einer Million Besuchern jährlich zu den am meisten besuchten Bauwerken Deutschlands. Dass dies so ist, geht in erster Linie auf eine nun bereits zweihundertjährige Tradition zurück. Die Dichter und bildenden Künstler der Romantik haben den Blick auf das alte Gemäuer bis in die heutige Zeit geprägt und den Ruhm Heidelbergs zu einer Zeit in die Welt hinausgetragen, als der Tourismus und die Begeisterung für die Baudenkmäler gerade erst am Aufkeimen war. Vergleichsweise früh, seit Beginn des 19. Jahrhunderts,

stand den Reisenden Literatur zur Verfügung, die bequem im kleinen Gepäck mitgeführt werden konnte. Grafische Ansichten vom Schloss fanden als Souvenir einen Platz im häuslichen Interieur, und bereits 1839 lagen die ersten Fotografien vor. Ebenso wie seither die Menge der Publikationen und Bilder vom Heidelberger Schloss immer weiter anwuchs, stieg auch die Zahl der Besucher kontinuierlich an. Der Kreis der Touristen hat sich inzwischen weltweit ausgedehnt, und auch als Bau- und Kulturdenkmal wird die prominente Ruine weltweit geschätzt.

Souvenir: Samttäschchen mit einer Fantasie-Ansicht des Heidelberger Schlosses, um 1840/50

Seit 1987 wird die Schlossanlage von den Staatlichen Schlössern und Gärten Baden-Württemberg betreut. Im Ruprechtsbau und im Friedrichsbau sind Museumsräume eingerichtet. Hier werden Bestände der Bauwerks- und Innenausstattung gezeigt, und der Besucher erfährt Wesentliches über die Geschichte des Schlosses und seiner Bewohner, vom Mittelalter über die Renaissance, von der Romantik bis zum Historismus.

Der Schlosshof in herbstlicher Stimmung

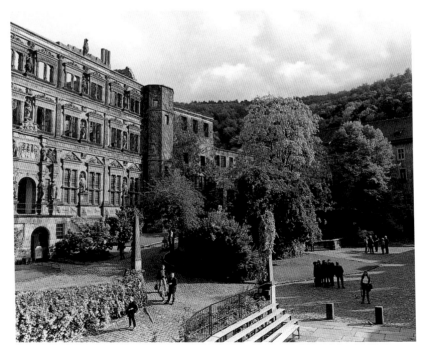

Es liegt der merkwürdige Fall vor, dass das Heidelberger Schloss durch seine Zerstörungen ein Wachstum an ästhetischen Werten erfahren hat; vorher war es ein Gemenge inhomogener Formen. (Georg Dehio)

DAS BESUCHERZENTRUM

Seit Februar 2012 empfängt Schloss Heidelberg seine Gäste aus dem In- und Ausland in einem neuen, hochmodernen Besucherzentrum. Architekt Prof. Max Dudler plante den ersten Neubau seit rund 400 Jahren im Heidelberger Schlossareal. Zu Beginn des 17. Jahrhunderts hatte Kurfürst Friedrich V. mit dem Englischen Bau das bisher letzte eigenständige und erhaltene Schlossgebäude errichtet. Umso sensibler gestaltete sich die Frage nach Standort und Gestalt eines neuen, modernen Besucherzentrums. Das Land Baden-Württemberg stellte aus dem Infrastrukturprogramm drei Millionen Euro für den Neubau zur Verfügung. Für die

Blick aus dem Besucherzentrum zum Elisabethentor

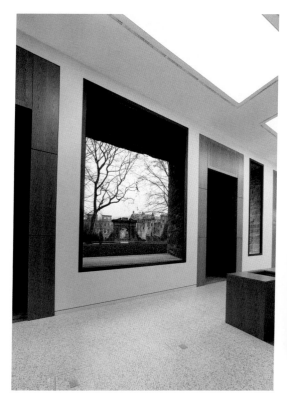

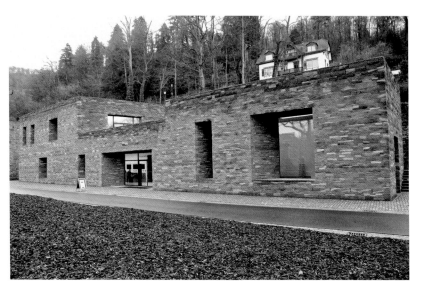

Planung und Ausführung konnte das Architekturbüro von Prof. Max Dudler in Berlin gewonnen werden.

Das neue Besucherzentrum befindet sich direkt hinter dem Schlosseingang auf der rechten Seite. Auf einem ehemaligen Parkplatz wurde der Neubau mit 490 qm Nutzfläche zwischen Juni 2010 und Dezember 2011 errichtet. Der zweigeschossige Bau ist mit zwei Meter tiefen Fensterleibungen versehen. Sie passen sich an die ebenfalls tief eingeschnittenen großformatigen Öffnungen der nahe gelegenen historischen Sattelkammer an. Unter einem Dach befinden sich nun der Ticketverkauf, barrierefreie Sanitäranlagen, der gut sortierte Schlossshop, der Audioguide-Verleih sowie ein Aufenthaltsbereich mit Sitzgelegenheiten. Teilnehmer von Sonderführungen genießen zudem von der Terrasse im ersten Obergeschoss einen exklusiven Blick über den Stückgarten und auf das schöne Elisabethentor.

Das Gebäude ist nicht nur aus funktionaler Sicht gelungen, sondern begeistert durch seine Architektur. Die Mauern sind mit Neckartäler Sandstein verkleidet. Der Bau passt sich so hervorragend an das Bruchsteinmauerwerk der historischen Schlossgebäude an. Unterstrichen wird die Verbindung zwischen alt und neu auch durch die raffinierten Blickbeziehungen aus dem Gebäude heraus in den Garten und zum Elisabethentor.

SCHLOSSHOF

Nach dem Eintritt in das Schlossareal durch das *Tor-haus* (**1**), vorbei am *Stückgarten* (**2**) mit *Elisabethentor* (**3**) und *Sattelkammer* (**4**), gelangt man zum *Brücken-haus* (**5**) mit der *steinernen Brücke* (**6**). Durchschreitet man dieses und auch den *Torturm* (**7**) mit großer Uhr, öffnet sich der »unvergleichliche, weit hinausgehende Stimmungsakkord eines Ganzen«, wie Georg Dehio es nannte. Gemeint ist der rechteckige Schlosshof mit sei-nen Prunkfassaden der Renaissance, der zerstörte und wiederaufgebaute Gebäude zu einem europäischen Kunstwerk besonderer Art vereinigt. Während der Besucher vom *Großen Altan* (**26**) aus einen herrlichen Blick auf die Stadt Heidelberg und die Rheinebene werfen kann, entfaltet sich das Panorama der komple-xen Bauanlage im Schlosshof. Mit Hilfe einer Schloss-führung wird der Besucher über die ersten Bauten aus dem Mittelalter bis hin zu den späten Schöpfungen der Renaissance bestens informiert.

Wie bei einer Art Spurensuche beginnt der Blick im Ruprechtsbau und setzt sich im Bibliotheksbau, Engli-schen Bau sowie Frauenzimmerbau fort. Der Fried-richsbau mit seinen exquisiten Innenräumen bildet den Endpunkt. Vom Residenzausbau des späten Mittelalters

Eingang zum Schlosshof durch das Brückenhaus

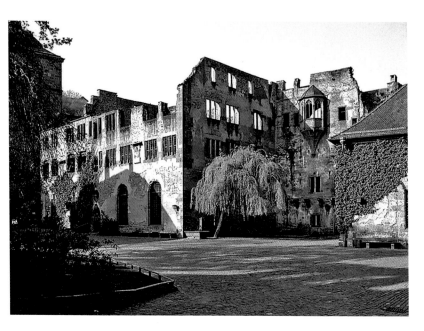

bis zum nostalgischen Wiederbelebungsversuch im 19. Jahrhundert reicht die Spanne der Schlossbesichtigung.

Ruprechtsbau mit gotischem Erker

RUPRECHTSBAU

Zu den ältesten Bauteilen gehört der ursprünglich eingeschossige, noch kaum gegliederte *Ruprechtsbau* (**8**), benannt nach König Ruprecht I. (reg. 1400–1410), dessen Wappen (Reichsadler mit pfälzischem Löwen und bayerischen Rauten) links an der Hauptfassade zu sehen ist. Unter Ludwig V. (1508–1544) wurde der spätgotische Bau durch ein massives Obergeschoss ergänzt. Eine auf der rechten Seite angebrachte Wappentafel mit Inschrift und Datum 1545 verweist auf den weiteren Ausbau unter Friedrich II. (1544–1556). Über den gotischen Eingang ist ein Bogenschlussstein, möglicherweise als Sinnbild des »rechten Baumaßes« gesetzt. Er zeigt zwei Engel, die einen Rosenkranz halten, in dem sich ein Zirkel befindet.

Der sogenannte Rittersaal im Erdgeschoss besitzt noch die tief heruntergezogenen Kreuzgratgewölbe des 15. Jahrhunderts mit tragender Mittelsäule. Man

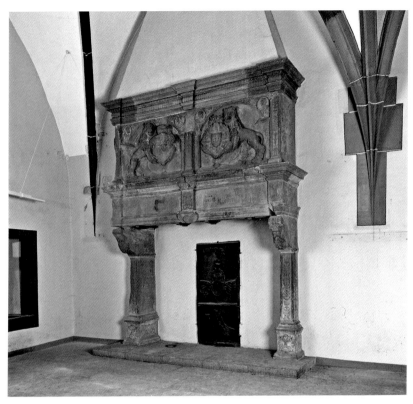

Rittersaal mit Prunkkamin Friedrichs II.

nimmt an, dass der Frankfurter Baumeister und Bildhauer Madern Gerthener (ca. 1360 – ca. 1430) sie gefertigt hat. Die Gewölbeschlusssteine des Rittersaales zeigen die Wappen der Häuser Kurpfalz, Scheyern, Wittelsbach, England und der Burggrafen von Nürnberg. Die Zierscheiben sind Kopien gotischer Fenster aus der Schweiz des 17. Jahrhunderts. Der große Prunkkamin von 1546 stammt wohl aus dem darüber liegenden Stockwerk und weist einen reichen ornamentalen und figürlichen Dekor auf. Es wird vermutet, dass das bedeutende Werk der deutschen Renaissance von Conrad Forster (1545–1552 in Heidelberg) im Auftrag Friedrichs II. geschaffen wurde.

Im Rahmen des Konzepts eines »Hauses der Schlossgeschichte« wird der Ruprechtsbau heute für Dauerausstellungen genutzt. Im Rittersaal sind Urkunden, Handschriften, archäologische Funde, Münzen, Bilder, Skulpturen und Nachbauten zum Thema »Schloss Heidelberg und die Pfalzgrafschaft bei Rhein bis zur

Reformationszeit« zu sehen. Der ebenfalls im Erdgeschoss liegende Modellsaal – der frühere Audienzsaal – mit seinen im 20. Jahrhundert erneuerten Deckengewölben präsentiert die Blütezeit des Schlosses unter Kurfürst Friedrich V. Gezeigt wird neben Modellen des Schlosses vor und nach der Zerstörung ein Landschaftsrelief, auf dem die kriegerischen Auseinandersetzungen zwischen 1674 und 1714 dargestellt werden.

Im Obergeschoss des Ruprechtsbaus ist eine Ausstellung zum Thema »Schloss Heidelberg im Zeitalter der Romantik« zu sehen. Ölgemälde, Aquarelle, Zeichnungen und Kunstgewerbeartikel aus der Zeit zwischen 1780 und 1850 zeigen, wie das Schloss als malerische Stimmungslandschaft wahrgenommen wurde. Demnächst wird hier auch die ehemalige kontroverse Diskussion um den Wiederaufbau des Schlosses um 1900, die mit zur Gründung der modernen Denkmalpflege beitrug, in einer kleinen Ausstellung thematisiert werden.

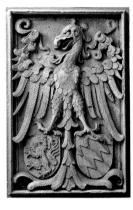

Wappenrelief Ruprechts III. mit Reichsadler, pfälzischem Löwen und bayerischen Rauten

BIBLIOTHEKSBAU MIT HIRSCHGRABEN UND WESTZWINGER

Nach dem Ruprechtsbau betritt man den überbauten *Westzwinger* (**9**), der den Blick auf den *Gefängnisturm* (**10**), auch Seltenleer genannt, und die westliche Schildmauer lenkt. Schroff ist der um das Schloss gezogene 20 Meter breite *Hirschgraben* (**11**) eingeschnitten; er diente im 17. Jahrhundert als Gehege für Hirsche und Bären. Auf seiner gegenüberliegenden Seite erhebt sich die hohe *Stückgartenmauer* (**2**), die im Auftrag Ludwig V. 1528 zu Sicherungszwecken emporgezogen wurde.

Wendet man sich nach rechts, führt der Weg in den spätgotischen *Bibliotheksbau* (**12**), den Ludwig V. zwischen 1520 und 1544 errichten ließ. Ehemals befanden sich hier die Schlossbibliothek, das Archiv mit Urkunden und Akten, die Schatzkammer sowie die Münzstätte. Die Bücher wurden Mitte des 16. Jahrhunderts von Ottheinrich in die Heiliggeistkirche

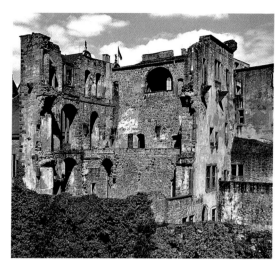

Herr Leuthold von Seven, Miniatur aus der Heidelberger Liederhandschrift (Codex Manesse)

gebracht und bildeten dort den Grundstock der berühmten »Bibliotheca Palatina«. Nur das Erdgeschoss besitzt heute wieder überdachte Innenräume. Im südlichen Zimmer befinden sich Überreste eines Wandgemäldes aus der Erbauungszeit. Außerdem schmücken lunettenförmige Leinwandgemälde mit Trinkszenen aus dem späten 19. Jahrhundert die oberen Wandfelder dieses Raumes. Im Hauptgeschoss lag der Bibliothekssaal und darüber kleinere Aufbewahrungsräume, von denen nur noch Mauerreste erhalten sind. Gurtbogenansätze zeigen, dass sämtliche Stockwerke mit gewölbten Decken aus Stein versehen waren. Dies entspricht wohl der Funktion des Baus als Sicherungsstätte von Dokumenten, Kunstschätzen und der Münze. An der erhaltenen Hofseite schmückt ein achteckiger gotischer Erker die Fassade, die mit hölzernen Galerien verkleidet war.

ENGLISCHER BAU

Der Rundgang führt auf der westlichen Schildmauer vorbei am *Frauenzimmerbau* (16) zum *Englischen Bau* (13), von dem nur noch die Außenmauern erhalten sind. Er wurde in den Jahren 1612–1614 von Kurfürst Friedrich V. für seine Frau Elisabeth Stuart, die Tochter des englischen Königs Jakob I. erbaut. Der Architekt ist nicht bekannt.

Man betritt das Gebäude in seinem Sockelbereich, dem Nordwall mit Kasematten. Unterirdische Gangsysteme verbinden hier Türme und Wehrmauern für versteckte Truppenbewegungen. Eine Freitreppe am *Dicken Turm* (14) führt in das frühere erste Geschoss des Englischen Baus. Die Inneneinteilung des trapezförmigen Bauwerks hat sich nicht erhalten. Nur noch Stockwerksansätze sind zu erkennen. Dass der Bau prächtig ausgestattet gewesen sein muss, zeigen Reste der Renaissance-Stuckaturen an den Fenstergewänden mit dem üppigen Dekor (Girlanden, Früchte usw.) der Zeit des Manierismus.

DICKER TURM

Als Teil der Befestigungsanlage des Schlosses schließt sich der exponierte *Dicke Turm* (14) als äußerstes nordwestliches Bollwerk (fast 40 Meter hoch und 7 Meter Mauerstärke) an. Unter Ludwig V. 1533 erbaut, wurde das obere Stockwerk von Friedrich V. 1619 neu gestaltet und mit einem Speise- und Festsaal versehen. In dem 16-eckigen Raum mit großen Fenstern fanden auch Theateraufführungen und Konzerte statt. An der Außenseite zum Stückgarten hin befinden sich Nachbildungen der von dem Bildhauer Sebastian Götz (um 1575 bis nach 1621) geschaffenen Statuen der Erbauer Ludwig V. und Friedrich V. Die um 1900 kopierten Originale sind im Ruprechtsbau zu sehen.

Dicker Turm und Englischer Bau, Südansicht

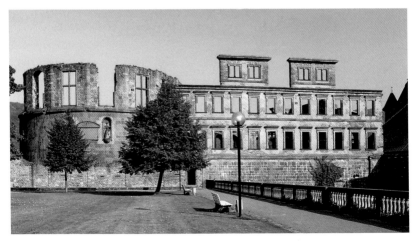

FASSBAU UND GROSSES FASS

Durchquert man den Englischen Bau in östliche Richtung, trifft man auf den *Fassbau* (**15**). Johann Casimir, kurfürstlicher Vormund Friedrichs IV., ließ ihn 1589– 1592 mit direkter Verbindung zum nebenan liegenden Fest- und Bankettsaal (Königssaal) bauen. Mit seinen gotischen Fenstern – in einer Zeit, als sich der Baustil der Renaissance bereits durchgesetzt hatte – ist er einer der eigentümlichsten Bauten der Anlage. Der Fassbau rückt aus der Nordfront des Schlosses heraus und bildet einen kleinen, hohen Altan für eine exponierte Aussicht ins Neckartal.

Seinen Namen erhielt das Gebäude durch eine besondere Attraktion des Heidelberger Schlosses: das Große Fass. Zur Aufnahme des Zehntweines aus der Pfalz ließ Johann Casimir im Keller des Gebäudes 1591 von Michael Werner aus Landau ein Fass mit riesigen

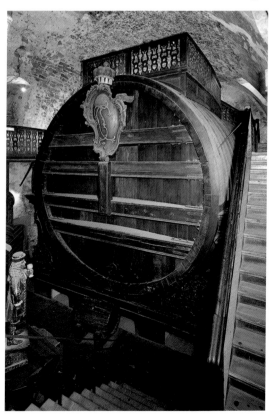

Großes Fass von 1750; vorn links: Holzstatue des Hofnarren und Fasswächters Clemens Perkeo

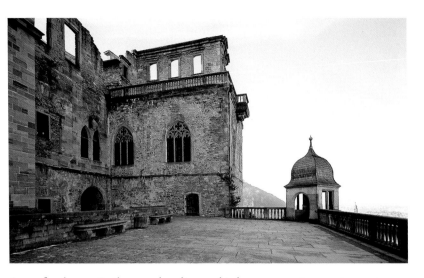

Fassbau, Ansicht vom Altan

Ausmaßen bauen. In ihm wurden die verschiedensten Weine aus der Pfälzer Ernte gesammelt. Zur gelegentlichen Bewirtung des Hofes konnte Wein aus dem Keller über eine Leitung in den Königssaal gepumpt werden.

Das erste Große Fass, das im Dreißigjährigen Krieg zerstört wurde, besaß ein Fassungsvermögen von 130 000 Litern. Das zweite Fass mit 200 000 Litern Inhalt wurde 1664 von Hofkellermeister Meyer gezimmert. Heute bewundert man das dritte Große Fass, das im Auftrag von Kurfürst Carl Theodor 1750 vom Fassbauer Englert angefertigt wurde: Es hat ein Fassungsvermögen von rund 220 000 Litern. Eine Plattform, welche wohl auch als Tanzboden genutzt wurde, macht das Fass oben begehbar.

Der Zugang zum Fasskeller wird noch immer von der bemalten Holzstatue des trinkfesten kurfürstlichen Hofnarren Clemens Perkeo (1707–1728 nachweisbar) bewacht, der der Legende nach das Große Fass in einem Zug leeren konnte.

FRAUENZIMMERBAU

Vom Fassbau aus gelangt man in den *Frauenzimmerbau* (16), der in seinen Grundmauern zu den ältesten Teilen (13. Jahrhundert) des Schlosses zählt. Der

ehemals viergeschossige Bau – mit Mauerwerksimitationen bemalt – schloss die nordwestliche Innenhofseite ab.

Von dem Gebäude, das wohl von dem kurfürstlichen Baumeister Lorenz Lechler (um 1460 – um 1550) im Auftrag Ludwigs V. um 1515 gebaut wurde, ist nur noch das Erdgeschoss erhalten. Benannt wurde die Anlage nach den Wohnräumen für die Hofdamen, die in den oberen Stockwerken untergebracht waren.

Im Erdgeschoss befindet sich der sogenannte Königssaal, der große Festsaal des Schlosses, der nach der Königswahl Friedrichs V. so benannt wurde. Der Raum ist direkt an das obere Geschoss des Fassbaus angebunden und besitzt ein auf einem Mittelpfeiler ruhendes gotisches Rippengewölbe. Eine Leitung führte einst in den Fasskeller, über welche bei Festen Wein aus dem Großen Fass gepumpt werden konnte. Nachdem der Saal im Pfälzischen Erbfolgekrieg 1689 vollständig niedergebrannt war, wurde er erst in den 1930er-Jahren wieder als Repräsentationsraum für die Schlossfestspiele hergerichtet und dient seitdem als Festsaal für Veranstaltungen aller Art.

SOLDATENBAU MIT BRUNNENHALLE

Durch den Königssaal führt der Weg wieder in den Schlosshof. Hier tritt man nun dem schmucklosen,

ebenfalls unter Ludwig V. errichteten *Soldatenbau* (17) entgegen. Wie der Name besagt, wurde das Gebäude von der Wachmannschaft als Aufenthalts- und Wohnstätte genutzt. Der Ecke vorgelagert ist die Brunnenhalle mit ihrem spätgotischen Gewölbe. Darüber berichtet der Kosmograph und Heidelberger Professor Sebastian Münster um 1525, dass ihre Säulen aus der Kaiserpfalz Karls des Großen in Ingelheim stammten und römischen Ursprungs seien. Materialuntersuchungen und Vergleiche stützen diese These der berühmten Herkunft. Heute befindet sich hier die Schlossverwaltung.

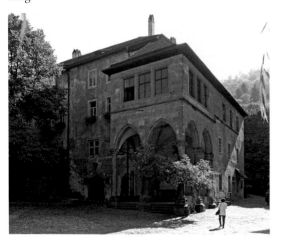

Soldatenbau mit Brunnenhalle

ÖKONOMIEBAU

Dem Soldatenbau östlich angeschlossen ist der *Ökonomiebau* (18), der als Zweckbau unter Ludwig V. ohne besondere Ausgestaltung entstand. Hier befanden sich das Backhaus, die Schneiderei, die Vorratsräume sowie die alte Herrenküche. Im westlichen Teil sind noch Reste des alten Backofens zu sehen. Auch die Räume des Metzelhauses daneben können erahnt werden.

1994 wurde das Gebäude umfassend restauriert und für gastronomische Nutzung ausgebaut. Im Erdgeschoss und im ersten Stockwerk sind die Weinstube und das Schlossrestaurant untergebracht. Die Stuckdecke der Carl-Theodor-Stube stammt aus dem 18. Jahrhundert.

Backhaus im Ökonomiebau mit Resten vom Ofen

GESPRENGTER TURM

Über den Ökonomiebau erreicht man den *Gesprengten Turm* (**19**), auch Pulverturm oder Krautturm genannt, da hier Schießpulver (»Kraut«) gelagert wurde. Seine Anfänge liegen bei Philipp dem Aufrichtigen um 1490 und deuten auf den Bergfried der ersten Burganlage hin. Ludwig V. ließ ihn mit steinernen Gewölben als Geschützturm verstärken und Friedrich IV. setzte um 1600 ein achteckiges Geschoss mit Kuppeldach auf. 1693 wurde im Pfälzischen Erbfolgekrieg auf Befehl

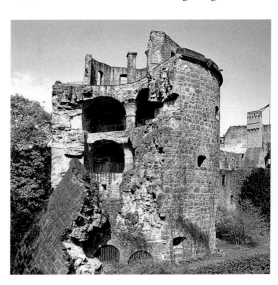

Krautturm oder Gesprengter Turm von Osten

des französischen Generals Mélac der Turm gesprengt. Ein Drittel der Mauerschale brach ab und fiel in den Halsgraben. Der zerborstene Turm mit seiner abgestürzten Mauer beeindruckte die Besucher schon immer und regte Schriftsteller und Künstler zu philosophischen Beschreibungen und malerischen Ansichten an. Auch Goethe, der sich gerne zeichnerisch betätigte, hielt diesen Anblick fest.

LUDWIGSBAU

Im Anschluss an den Ökonomiebau folgt nach Norden der *Ludwigsbau* (**20**). Auf den Grundmauern eines älteren Gebäudes, aber innerhalb der Zwingermauer hatte Kurfürst Ludwig V. 1524 einen schlichten, massiven dreigeschossigen Wohnbau errichten lassen, der später durch Krieg (1693) und Brand (1764) zerstört wurde. Er scheint in zwei Hälften geteilt und über den heute noch stehenden zentralen Treppenturm zugänglich gewesen zu sein. Mauerreste des Vorgängerbaus aus dem späten 13. oder frühen 14. Jahrhundert sind an der Südwand noch vorhanden. Die bauliche Innenausstattung des Gebäudes ist völlig verloren. Am Treppenturm ist das kurpfälzische Wappen mit der Jahreszahl 1524 angebracht. Es zeigt den Pfälzer Löwen, die Wittelsbacher Rauten sowie das Vikariatsschild, das auf die

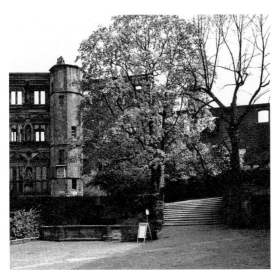

Ludwigsbau mit Schlossbrunnen

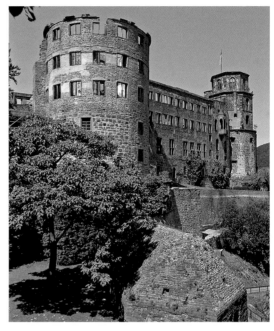

Statthalterschaft der Kurfürsten im Reich hinweist.
Unter dem Wappen sind zwei spielende Affen zu
sehen.

APOTHEKERTURM

Hinter dem Ludwigsbau befindet sich der *Apotheker-*
turm (**21**), ein Teil der Ostbastion, der seinen Namen
von der hier im 17. Jahrhundert eingerichteten Schloss-
apotheke bzw. einem Laboratorium erhielt. Ursprüng-
lich aus dem 15. Jahrhundert stammend wurden die
oberen drei Stockwerke zusammen mit dem Otthein-
richsbau als Wohnräume ausgebaut.

OTTHEINRICHSBAU

Der wohl bekannteste Gebäudeteil des Heidelberger
Schlosses ist der *Ottheinrichsbau* (**22**). Zwischen 1556
und 1559 im Auftrag des Kurfürsten Ottheinrich
(1502–1559, reg. 1556–1559) erbaut, jedoch erst
1566 vollendet, gilt er als einer der frühen Palastbauten
der Renaissance in Deutschland. Der Architekt ist

nicht bekannt. Für den Bau des Palastes wurde der Nordflügel des Ludwigsbaus abgerissen. Im Gebäude befanden sich Wohnräume, ein Audienzzimmer sowie ein großer Festsaal, der seinen Namen »Kaisersaal« offenbar nach einem Besuch des Kaisers Maximilian II. erhielt und der heute für Veranstaltungen nutzbar ist. Außerdem haben sich im Innern, das noch einen mittelalterlichen Grundriss zu erkennen gibt, prachtvolle Türgewände des Renaissancezeitalters erhalten. Das ehemals zweigieblige Dach wurde 1693 beschädigt und fehlt seit 1764, als das Schloss durch Blitzeinschlag abbrannte, völlig. Im Untergeschoss des Ottheinrichsbaus befindet sich seit 1958 das Deutsche Apothekenmuseum.

Die prunkvolle Fassade zeigt aufwendigen, von dem flämischen Bildhauer Alexander Colin (1526–1612) geschaffenen Figurenschmuck. Zur architektonischen Dekoration wurden die Prinzipien der antiken Säulenordnungen in freier Form verwendet. Die Figuren des Alten Testaments und der antiken Götterwelt verkörpern das Regierungsprogramm, die Rechtmäßigkeit der Herrschaft sowie das Selbstverständnis des Herrschers, der sich im zentralen Portalgiebel mit Wappentafel darstellen ließ. Die Fassade trägt 16 allegorische

Ottheinrichsbau, Hoffassade

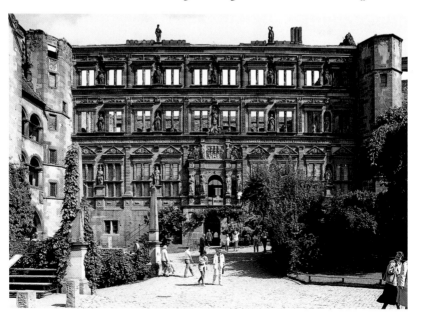

Standbilder, die auf die ursprünglich vier Stockwerke verteilt waren und die jeweils zwischen zwei Doppelfenstern in einer Nische stehen. Im Erdgeschoss (von links nach rechts) als Sinnbilder fürstlicher Macht: Josua, Simson, Herkules, David; in den Fenstergiebeln Bildnisse römischer Kaiser nach dem Vorbild antiker Münzen als Ausdruck politischer Macht; im ersten Obergeschoss die Personifikationen von Stärke, Glaube, Liebe, Hoffnung, Gerechtigkeit als Tugenden

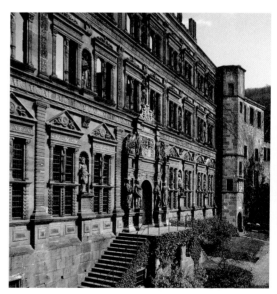

des christlichen Herrschers; im zweiten Obergeschoss als Zeichen der Gestirne: Saturn, Mars, Venus, Merkur, Luna; im Dachgeschoss Sol und Jupiter. Die originalen Standbilder wurden durch Kopien ersetzt und befinden sich jetzt im überdachten Erdgeschoss des Ottheinrichsbaus. Sie sind im Kaisersaal, im Audienzzimmer, im Wohnzimmer und in der »Stube« aufgestellt. Die weiteren plastischen Dekorationselemente, in exaktester Form herausgearbeitet, wurden ebenfalls von Alexander Colin geschaffen.

GLÄSERNER SAALBAU

Im Anschluss an den Ottheinrichsbau folgt westlich der *Gläserne Saalbau* (**23**). Er wurde etwa zehn Jahre vor seinem Nachbargebäude im Auftrag des Kurfürsten Friedrich II. (reg. 1544–1556) errichtet; der Architekt ist nicht bekannt. Benannt wurde der Bau nach dem mit venezianischem Spiegelglas verzierten Prunksaal im Obergeschoss. Durch die Zerstörungen und Brände ragt das Haupthaus ohne sein ursprüngliches Dach empor. Im Jahre 2012 erhielt das Gebäude ein auf Metallstützen ruhendes gläsernes Schutzdach, das vom Schlossinnenhof aus nicht zu sehen ist.

Das Bauwerk erhielt eine Arkadenfassade im Stil der italienischen Renaissance, wie sie typisch für deutsche Schlossanlagen des 16. Jahrhunderts war. Die vor das Gebäude gestellten Arkadengänge sind durch kurze Säulen und gedrungene Bogen gegliedert. Im Ganzen scheint die schwerfällige Front eher an mittelalterliche Architektur als an Renaissancewerke zu erinnern, doch in den Details der Kapitelle oder runden Wappenschilden des Erbauers, wohl Arbeiten des Bildhauers Conrad Forster, wird die Absicht des Neuen klar. Durch die Kriegszerstörungen im 17. Jahrhundert und durch den Brand von 1764 hat der palastartige Bau von 1549 seinen Reichtum verloren. Der westliche Gebäudeteil nimmt einen alten Tordurchgang auf, der aus dem Schlosshof hinausführt. Östlich an die Arkadenfassade schließt sich ein Treppenturm an, über den die einzelnen Stockwerke erreichbar sind.

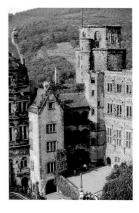

Gläserner Saalbau zwischen Friedrichs- und Ottheinrichsbau

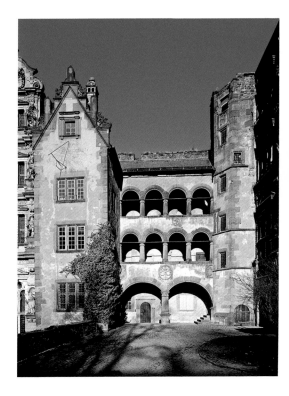

GLOCKENTURM

Der nordöstliche Eckpunkt der Schlossanlage ist mit dem sogenannten *Glockenturm* (**24**) besetzt, der seinen Namen von einer im 16. Jahrhundert hier hängenden Glocke erhielt. Der achteckige Turm berührt den Gläsernen Saalbau und gehört zu den ältesten Baukörpern des Schlosses. Etwa zu Beginn des 15. Jahrhunderts als Artillerieturm errichtet, ist er später mehrere Male umgebaut worden. Ludwig V. verstärkte ihn, Friedrich II. erhöhte ihn und Friedrich IV. verwandelte ihn zu einem weithin sichtbaren Aussichtspunkt. Heute ist der dreistufige Turm ausgehöhlt und für den Besucher nicht betretbar.

FRIEDRICHSBAU

Neben dem Ottheinrichsbau zählt der 1601 bis 1607 im Auftrag Friedrichs IV. vermutlich von seinem Baumeister Johannes Schoch (um 1550–1631) errichtete *Friedrichsbau* (**25**) zu den beeindruckendsten

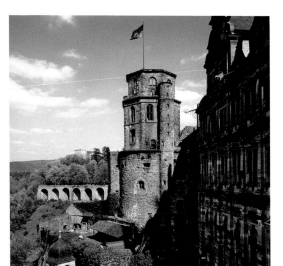

Baukörpern des Schlosses. Dies liegt vor allem daran, dass der Betrachter seine unversehrte Fassade, das reich gestaltete Dach und intakte Innenräume bewundern kann. Doch dies ist das Ergebnis einer Rekonstruktion aus der Zeit um 1900, denn der Friedrichsbau wurde wie alle anderen Schlossgebäude im Erbfolgekrieg 1693 beschädigt und bei dem Brand von 1764 im Innern völlig zerstört. Im Zuge des historistisch geprägten Wiederaufbaus wurde die noch vorhandene Fassadendekoration des frühen 17. Jahrhunderts in klassischer Architekturordnung (toskanische, dorische, ionische und korinthische Pilaster) mitverwendet. Die Figuren, die sich heute im Innern des Palastes befinden, wurden durch Kopien ersetzt.

Die Zusammenstellung der Fassadenskulpturen beruht auf einer idealen Ahnengalerie des kurfürstlichen Hauses zur Begründung des Machtanspruchs. So bilden die direkten Vorfahren des Fürsten aus dem Hause Pfalz-Simmern die untere und gegenwärtige Ebene. Es sind Friedrich III., Ludwig VI. und Johann Casimir (von links nach rechts), die sich Friedrich IV. voranstellt. Ihnen folgt darüber die Reihe ausgewählter Fürsten der ersten Wittelsbacher am Rhein. Mit Ruprecht I., Gründer der Universität, Friedrich I., dem Siegreichen, in der Schlacht bei Seckenheim, Friedrich II., dem

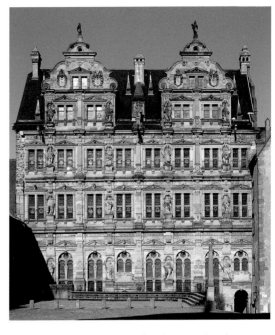

Weisen, und Ottheinrich, dem letzten der alten Kurlinie, wurden die bedeutendsten Personen herausgegriffen. Dass das Haus Wittelsbach auch zu höchsten Würden in Europa gelangte, dokumentieren die Darstellungen ihrer Kaiser und Könige im dritten Rang des zweiten Obergeschosses. Ludwig der Bayer war Kaiser (reg. 1328–1347) und Ruprecht III. (reg. 1400–1410) König im Römischen Reich Deutscher Nation. Otto wählte man in Ungarn (reg. 1305–1308) und Christoph in Dänemark (reg. 1440–48) zu Königen. Über dieser Reihe thronen die »Väter« des Geschlechtes, nämlich Karl der Große, Otto von Wittelsbach, Ludwig I., erster Pfalzgraf am Rhein aus dem Hause Wittelsbach, und Rudolf I., Begründer der oberrheinischen Dynastie. In ihrer Mitte erhebt sich die Göttin der Gerechtigkeit als Legitimation der Herrschaft. Auf den Zwerchgiebeln stehen die Personifikationen des Frühlings und des Sommers. Sie sind Zeichen der Zeitlichkeit, also des irdischen Werdens und des Ertrags. Der Bildhauer Sebastian Götz aus Chur (um 1575 – nach 1621) hat zusammen mit dem Baumeister Johannes Schoch das Figurenprogramm innerhalb von drei bis vier Jahren gefertigt. Die Skulpturen wirken massig und dominant.

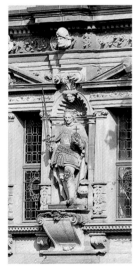

Detail der Hoffassade: Kurfürst Ruprecht III. als deutscher König

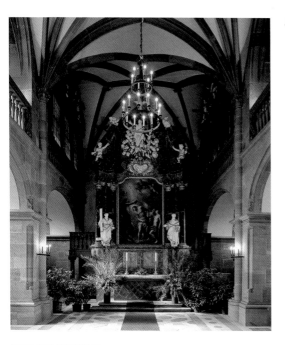

SCHLOSSKAPELLE

Im Erdgeschoss des Gebäudes befindet sich die
Schlosskapelle, einst dem heiligen Udalrich (923–973,
Bischof von Augsburg) geweiht. Ihre Fundamente rei-
chen ins 14. Jahrhundert zurück. Nach Einsturzgefahr
wurde sie unter Ludwig VI. (reg. 1576–1583) abge-
brochen und neu aufgebaut. Friedrich IV. integrierte
sie in sein Bauwerk. Dabei entfernte man wohl das
daneben liegende und vom Burgweg zu erreichende
Haupttor des Schlosses. Die Kapelle wurde im spätgo-
tischen Stil errichtet, wie man an den Kreuzgratgewöl-
ben erkennen kann. Links und rechts oben befinden
sich verglaste, reich verzierte Logen für den Hof, die
Johann Wilhelm (1690–1716) bauen ließ. Der Altar
stammt aus dem 18. Jahrhundert. Heute wird die
Kapelle für Trauungen und Taufen genutzt.

DAS SCHLOSSMUSEUM IM FRIEDRICHSBAU

Über der Kapelle lagen auf zwei Hauptgeschossen ver-
teilt die Prunkräume. Im Dachgeschoss befanden sich
wohl Personalkammern. Jeweils zum Hof gelegene

71

Drittes Zimmer im ersten Obergeschoss mit Kachelofen (Neorenaissance)

Flure erschlossen die je vier nördlichen Zimmer im ersten und zweiten Obergeschoss. Nach dem Brand von 1764 konnte ihr Verfall durch die sofortige Herstellung eines Notdaches zwar aufgehalten werden, aber eine Nutzung war nur eingeschränkt möglich.

Eine komplette Wiederherstellung blieb lange aus, bis im späten 19. Jahrhundert die badische Regierung den Architekten Carl Schäfer (1844–1908) mit einer Ausstattung im Neorenaissancestil beauftragte. Künstler und Handwerker wie Karl Dauber oder die Gebrüder Himmelheber aus Karlsruhe schufen reich ornamentierte Zimmer, Eichenintarsientüren und Böden im Stil des Historismus. Es war also keine Nachbildung alter Raumzustände gefordert, sondern eine zum Äußeren passende Innenarchitektur. Doch die Räume dienten nie fürstlichen Wohnzwecken. Im 20. Jahrhundert brachte man hier Museumsstücke der Städtischen Sammlung Heidelbergs unter und das Badische Landesmuseum zeigte Depotbestände des 17. und 18. Jahrhunderts. Die durch Kopien ersetzten überlebensgroßen Fassadenfiguren stellte man in den Fluren auf. 1995 ermöglichte der Ankauf von Gegenständen aus dem ehemaligen Krongutbestand des badischen Großherzogtums, die sich im Schloss

Kabinettschrank mit Hinterglasmalereien, Italien, um 1680

Baden-Baden befanden, die Einrichtung der Räume im Wohnstil.

Die Kunstobjekte vermitteln einen Eindruck von der ursprünglichen, aber nicht mehr vorhandenen Möblierung. Kabinettschränke, Truhen und Sitzmöbel sind in der Art von Zimmereinrichtungen arrangiert. Kurfürstliche Familienporträts erinnern an die pfälzischen Bewohner vor vierhundert Jahren, dabei ragen die Malereien des kurpfälzischen Hofmalers Gerard van Honthorst (1590–1656) heraus.

Das historistische Mobiliar im zweiten Obergeschoss gehört zu den großen kunsthandwerklichen Leistungen

Flur im ersten Stock mit Sandsteinfiguren

73

Zweites Zimmer im zweiten Obergeschoss

Badens um 1900. Wie die Stuckdecken und Fußböden schufen Karlsruher und Heidelberger Meister Musterstücke von hohem Rang. Als Widmungsgeschenke erreichten sie das großherzogliche Haus, das in jener Zeit sehr verehrt wurde.

GROSSHERZOGLICHE HULDIGUNGSADRESSEN

Vertiko, Schwetzingen um 1880

Drittes Zimmer im zweiten Obergeschoss

Eine besondere Gattung der Kunstobjekte stellen die Huldigungsadressen an den Großherzog dar. In seiner langen Regierungszeit von 1852 bis 1907 wurde Großherzog Friedrich I. von Baden zu einem der beliebtesten deutschen Fürsten. Seine liberale Politik war

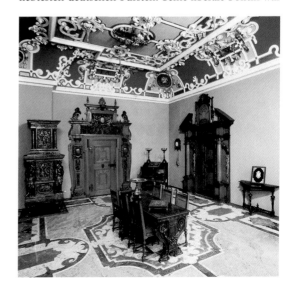

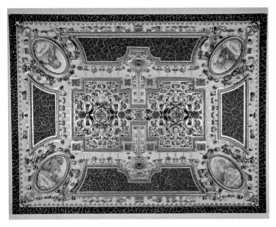

dafür ebenso Voraussetzung wie seine Rolle bei der Reichsgründung von 1871 als Schwiegersohn Kaiser Wilhelms I. Die Huldigungsadressen waren kunsthandwerklich sehr aufwendig gestaltete Urkunden, deren Inhalt hinter der künstlerischen Gestaltung zurücktrat. Die vielfältig ausgestalteten Prachturkunden aus Baden und der ganzen Welt zeigen die enge Verbindung von Bildungsbürgertum und dem Herrscherhaus und repräsentieren eine ungewöhnlich breite »staatstragende« Öffentlichkeit. Festliche Höhepunkte in diesem Verhältnis gegenseitiger Achtung waren die fürstlichen Jubiläen vor und nach 1900. Die Huldigungsadressen gerieten dabei mehr und mehr zu kunsthandwerklichen Kostbarkeiten und kulturgeschichtlichen Quellen.

Adresse der Heidelberger Studentenschaft, Heidelberg 1902

Der fast unvergleichliche badische Bestand von ca. 800 Adressen befand sich nach 1918 auf Schloss Baden-Baden. 1995 gelang es dem Generallandesarchiv Karlsruhe, ihn fast vollständig zu erwerben und zu inventarisieren. Im Generallandesarchiv haben sich auch die Kartons Carl Schäfers, also die Ausführungsentwürfe im Originalformat für Wanddekorationen, im Maßstab 1:1 erhalten. Schäfer verwendete, passend zum gesamten Bau, ebenfalls Renaissanceformen. Die reiche Ornamentik wurde aber in den 1950er-Jahren des 20. Jahrhunderts übermalt, sodass hier nur noch die ausgewählten Arbeitsskizzen im Raum der Huldigungsadressen von den ehemaligen Wanddekorationen zeugen.

Huldigungstafel der Universität Heidelberg für Großherzog Friedrich I., Nikolaus Trübner, 1906

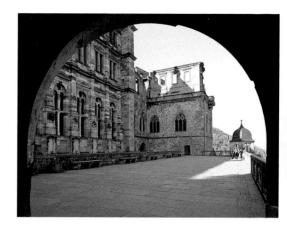

Großer Altan mit Fassbau und Erker

GROSSER ALTAN

Beim Verlassen des Friedrichsbaus wendet man sich nach links zum Gläsernen Saalbau. Unter dem Gebäudeteil, das sich westlich an die Arkaden anschließt, führt ein Weg vom Schlosshof hinaus auf die Schlossterrasse, den *Großen Altan* (**26**), mit dem berühmten Blick auf die Stadt, den Neckar und die Rheinebene. Wohl unter Friedrich IV. entstanden, bedeckt er den alten Burgweg mit dem ehemaligen Torbau. Vom Altan aus kann man auch die Mauerreste der im Nordosten vorgelagerten Karlsschanze mit dem ehemaligen *Karlsturm* (**27**), 1683 unter Kurfürst Karl II. erbaut, erkennen. Östlich an die Terrasse angeschlossen liegt das ehemalige *Zeughaus* (**28**) Ludwigs V. (erste Hälfte des 16. Jahrhunderts). Es dient heute als offene Stellfläche für Steinmaterialien, da sein Dach nach der Zerstörung nicht wiedererrichtet wurde.

Torturm und Ruprechtsbau

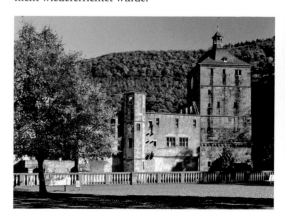

TORTURM UND BRÜCKENHAUS

Verlässt man den Schlosshof durch den südlichen *Torturm* (7) und das *Brückenhaus* (5), gelangt man in den Vorbereich. Beide Gebäude sind durch die *steinerne Brücke* (6) verbunden, von der man einen guten Blick in den tiefen *Hirschgraben* (11) hat.

Am etwa 1530 erbauten Torturm befand sich einst das kurfürstliche Wappen, das verloren gegangen ist. Erhalten sind zwei gerüstete Wächter (die »Torriesen«) sowie zwei kurpfälzische Löwen als Wappenhalter mit Schwert und Reichsapfel. Die Brücke, ursprünglich eine hölzerne Zugkonstruktion, erhielt nach ihrer Zerstörung 1693 steinerne Überspannungen. Das Brückenhaus,

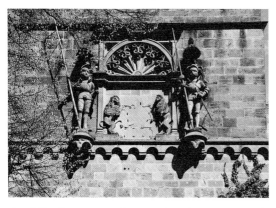

Torturm mit ehemaligem Wappen und Torriesen

ebenfalls erbaut von Ludwig V., dient heute wie damals als Hauptzugang zum Schloss. Der Durchgang des Gebäudes besteht aus einem Kreuzrippengewölbe.

SATTELKAMMER UND FÜRSTENBRUNNEN

Vom Brückenhaus führt der Weg vorbei an der *Sattelkammer* (4) zum *oberen Fürstenbrunnen* (29). Der Brunnen wurde unter Kurfürst Carl Philipp 1738 neu gefasst und mit einem einfachen barocken Gebäude überbaut. Man schöpfte aus ihm sogar für die entfernte Mannheimer Hofhaltung frisches Wasser. Im Halsgraben unterhalb der oberen Anlage befindet sich der *untere Fürstenbrunnen* (30) aus der Zeit Carl Theodors von 1767.

HORTUS PALATINUS

Vom *oberen Fürstenbrunnen* (**29**) gelangt man in den stufenförmig angelegten Schlossgarten. Der »Hortus Palatinus« (Pfälzischer Garten) wurde im Auftrag Friedrichs V. in den Jahren 1616–1619 von dem französischen Architekten Salomon de Caus (1576–1626) geschaffen. Im Sinne der Renaissance sollte durch die Verbindung von Architektur, Garten und Landschaft ein Gesamtkunstwerk geschaffen werden. Die terrassenförmige Gartenanlage mit kunstvoll gestalteten Beeten, Grotten und Wasserspielen wurde jedoch nie vollendet. Nachdem der Bauherr Friedrich V. 1619 in Böhmen zum König gewählt worden war und die Kurpfalz verließ, wurden die Arbeiten am Schlossgarten eingestellt. Die Kriege am Ende des 17. Jahrhunderts verwüsteten auch den Hortus Palatinus. Heute sind nur noch Fragmente der einstigen Pracht zu sehen,

Hortus Palatinus, Ausschnitt aus Matthäus Merians Kupferstich von 1620

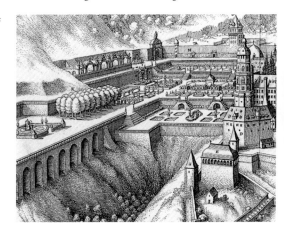

Eingangsportal zur Großen Grotte

zum Beispiel die *Grottengalerie* (**31**) auf der *oberen Terrasse* (**32**) oder die *Ellipsentreppe*, die zu den *Gartenkabinetten* (**33**) mit den gewundenen Säulen führt. An eine Rekonstruktion des Gartens wurde immer wieder gedacht – vielleicht wird er eines Tages erneut in seiner ursprünglichen Schönheit zu bewundern sein.

Schlossgarten mit Parterregärten, Wasserparterrre, oberer und unterer Terrasse

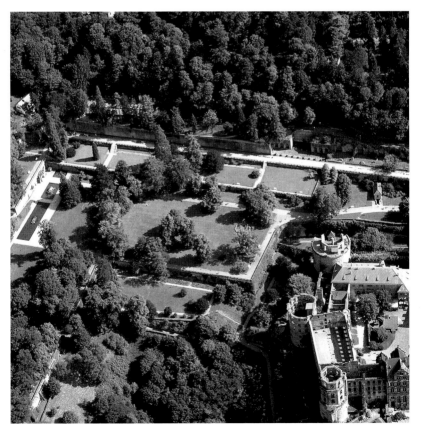

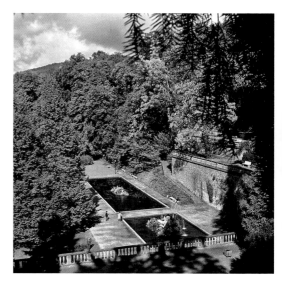

Wasserparterre mit
»Vater Rhein«

Damit der Garten am Berghang angelegt werden konnte, mussten zunächst in mühevoller Arbeit Terrassen aufgeschüttet werden. Die größte ist die *mittlere Gartenterrasse* (**34**), die einen freien Blick auf die *untere Terrasse* (**35**), die *östlichen Befestigungsanlagen* (**36**) des Schlosses, die Stützmauern und das Friesental erlaubt. Das einst blühende Wunderwerk, das in italienischen Renaissancegärten seine Vorbilder besitzt, besteht nur noch in seinen Grundzügen. So sind die Flächen des *Laubenfeldes* (**34**), der *Parterregärten* (**34**), des *Pomeranzenhaines* (**37**), des *Monatsblumengartens* (**38**) oder des *Irrgartens* (**39**) zu erahnen.

Pomeranzenfeld

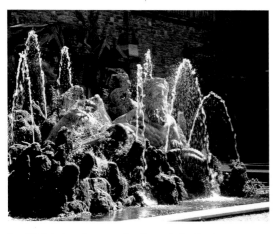

Im 19. Jahrhundert wurden botanische Raritäten ange-
pflanzt: Immergrüne Eichen, eine Libanonzeder oder
Ginkobäume sind zu finden. Bereits Goethe hat sich
1815 von dem an englischer Gartenarchitektur orien-
tierten Ambiente inspirieren lassen. Bekannt sind die
berühmten, Marianne von Willemer (1784–1860)
gewidmeten, Verse der verzauberten Stimmung in sei-
nem »West-östlichen Divan«.

Teile der ursprünglichen Gartenarchitektur befinden
sich in der südöstlichen Ecke des Schlossgartens. Es

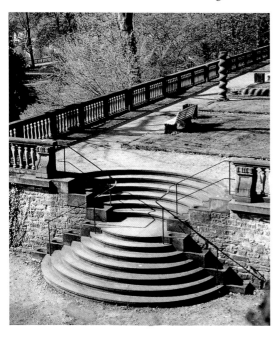

*Ellipsentreppe zu den oberen
Gartenkabinetten*

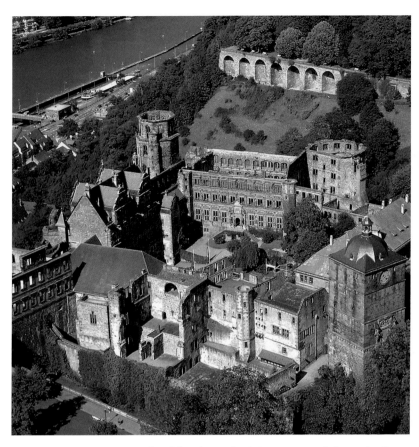

Das Schloss mit den Arkaden der Scheffelterrasse

handelt sich um das *Wasserparterre* (**40**) mit der Brunnenskulptur »*Vater Rhein*« und um die *Große Grotte* (**41**). Hier beginnt auch die schmale *obere Terrasse* (**32**), die sich nach Westen zieht und über der eine höhere Stufe liegt. Diese hoch gelegene Terrasse besitzt ebenfalls noch Bauteile der ersten Anlage: die sogenannte *Bäder- und Musikautomatengrotte* (**42**), die *Grottengalerie* (**31**), die *Palmaillenspielbahn* (**43**), die *Triumphpforte Friedrichs V.* (**44**), das ehemalige *Venusbassin* (**45**) und die *Gartenkabinette mit Ellipsentreppe* (**33**).

Den nordöstlichen Teil des Schlossgartens bildet die seit dem 19. Jahrhundert sogenannte *Scheffelterrasse* (**46**) mit ihrer großen Stützmauer. Von hier aus hat man einen herrlichen Blick auf die Ostseite des Schlosses mit Kraut-, Apotheker- und Glockenturm, über die Stadt Heidelberg und in die Rheinebene. Auch Goethe soll an dieser Stelle oft mit seiner Freundin Marianne

von Willemer gestanden haben. Ihm zu Ehren befindet sich seit 1922 in dieser Gartenpartie eine »*Goethe-Bank*« (**47**) aus Muschelkalk.

STÜCKGARTEN MIT ELISABETHENTOR UND RONDELL

Nach dem Abstieg auf die *mittlere Terrasse* (**34**) sollte anschließend der Besuch des *Stückgartens* (**2**) nicht versäumt werden, denn hier öffnet sich ebenfalls der Blick nach Westen in die Rheinebene sehr eindrucksvoll. Auf dem Weg vorbei am *Brückenhaus* (**5**) gelangt man zum *Elisabethentor* (**3**), einem triumphbogenartigen Bauwerk, das Friedrich V. 1615 für seine Gemahlin Elisabeth Stuart von Salomon de Caus bauen ließ. Das Tor ist auf der dem Stückgarten abgewandten Seite reich verziert und zeigt Merkmale des Frühbarock.

Der Stückgarten, den man nach dem Durchschreiten des Elisabethentors betritt, war ursprünglich ein von Ludwig V. um 1525 angelegter, künstlich aufgeschütteter Artilleriewall, auf dem er Geschütze, auch »Stücke« genannt, in Stellung brachte. Friedrich V. ließ ihn in

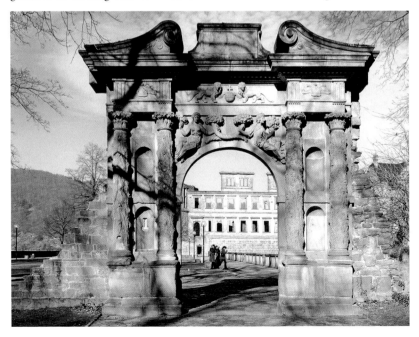

Elisabethentor mit Stückgarten; hinten: Englischer Bau

einen Garten für Elisabeth umwandeln und schwächte damit die Westbefestigung des Schlosses. Von der Stückgartenbefestigung haben sich Mauerreste und das geborstene, ursprünglich fünfgeschossige *Rondell* (**2**) erhalten.

Durch die Pforte beim *Torhaus* (**1**), das 1718 auf dem Areal der alten, nicht mehr vorhandenen Vorburg errichtet wurde, verlässt man das Schloss, um sich über die Burgsteige der Stadt oder über die Bergbahn dem Königstuhl zuzuwenden.

DAS DEUTSCHE APOTHEKENMUSEUM

Das Deutsche Apothekenmuseum, das sich seit 1958 im Ottheinrichsbau befindet, wurde 1937 in München gegründet. Im Zweiten Weltkrieg wurde das Museumsgebäude zerstört. Ein zuvor ausgelagerter Teil der Sammlung war nach dem Krieg zunächst in der Bamberger Residenz ausgestellt und bildete dann den

Barockapotheke von 1724 aus Schwarzach/Baden im Apothekenmuseum

Grundstock des Museums am neuen Standort Heidelberg.

Einrichtung aus der Hofapotheke Bamberg, 18. Jahrhundert

Mit seinem einzigartigen Bestand an Apothekeneinrichtungen und Objekten aus vier Jahrhunderten, wie reich bemalte Regalschränke oder Fayence-, Porzellan- und Holzgefäße, bietet das Apothekenmuseum einen eindrucksvollen Überblick über die Pharmaziegeschichte. Besonders interessant ist die Arzneimittelsammlung mit historischen Produkten mineralischer, tierischer und pflanzlicher Art. Auch eine Kräuterkammer ist vorhanden. Technische Geräte, wie das »Döbereiner Feuerzeug«, wohl das erste in seiner Art überhaupt, oder die Destillierapparate im Apothekerturm runden die sehenswerte Dauerausstellung ab.

ZEITTAFEL

9. bis 12. Jahrhundert	Klösterliche Besiedlung des Gebiets um Heidelberg: Michaelskloster auf dem Heiligenberg 863, Stephanus- und Laurentiuskloster auf dem vorderen Heiligenberg 1094 und Stift Neuburg im Neckartal 1130, Zisterzienserkloster Schönau im Steinachtal 1142
1011	Kaiser Heinrich II. schenkt Bischof Burkhard I. von Worms den Lobdengau
2. Hälfte 12. Jahrhundert	Konrad, Bischof von Worms, baut vermutlich auf dem Kleinen Gaisberg die erste Burg Heidelberg und gründet eine kleine Siedlung im Tal
1156	Konrad von Hohenstaufen, der Halbbruder Kaiser Friedrich Barbarossas, wird Pfalzgraf und erhält die rheinfränkischen Lande als Erbe. Er tritt öfter in der Gegend Heidelbergs auf
1196	Die Stadt Heidelberg wird in einer Urkunde des Pfalzgrafen Heinrich für das Kloster Schönau zum ersten Mal erwähnt
1214	Ludwig I. von Bayern aus dem Hause Wittelsbach wird Pfalzgraf am Rhein
1225	Pfalzgraf Ludwig I. wird vom Bischof Heinrich von Worms mit »Burg und Burgflecken Heidelberg« (castrum in Heidelberg cum burgo ipsius castri) belehnt
	Rudolf I., Herzog von Bayern, wird Pfalzgraf bei Rhein
1294 **1303**	Erwähnung zweier Heidelberger Burgen in einer Urkunde: die obere auf dem Kleinen Gaisberg und die untere auf dem Jettenbühl (heutiger Schlossstandort)
1329	Im Hausvertrag von Pavia tritt König Ludwig der Bayer die rheinische Pfalz an die Söhne seines Bruders Rudolf ab. Die Kurwürde soll abwechselnd vergeben werden
1346	Erwähnung einer Kapelle auf dem Schloss
1356	Goldene Bulle: Pfalzgraf Ruprecht I. wird als Kurfürst und Inhaber der Reichsämter des Erztruchsessen und des obersten Richters sowie des Reichsvikariats bestätigt
1386	Gründung der Universität Heidelberg durch Ruprecht I.
1400	Ruprecht III. wird deutscher König
1400–1410	Errichtung des Ruprechtsbaus
1. Hälfte 15. Jahrhundert	Ausbau der unteren Burg als repräsentatives Hoflager, Schaffung der inneren und äußeren Burgmauer
1462	Schlacht bei Seckenheim: Sieg Friedrichs I. über badische, württembergische und bischöflich-metzische Truppen
2. Hälfte 15. Jahrhundert	Starke Ausdehnung der Kurpfalz unter Friedrich I., dem Siegreichen, und Philipp dem Aufrichtigen

1508–1544	Unter Ludwig V. Ausbau der Befestigungsanlagen und des inneren Schlossbereiches; Frauenzimmerbau, Ludwigsbau, Soldatenbau, Bibliotheksbau
1518	Martin Luther besucht Heidelberg: Rechtfertigung seiner Thesen in einer Disputation
1537	Die Obere Burg wird durch Blitzschlag zerstört
Um 1550	Errichtung des Gläsernen Saalbaus
1556–1559	Kurfürst Ottheinrich: Einführung der Reformation in der Kurpfalz. Bau des prächtigen Ottheinrichbaus
1563	Unter Friedrich III. Übergang zum Calvinismus. Der »Heidelberger Katechismus« wird das Lehrbuch der Reformierten
1576–1583	Wiedereinführung des lutherischen Bekenntnisses in der Pfalz durch Kurfürst Ludwig VI.
1589–1592	Bau der Nordbatterie und des Großen Fasses unter Johann Casimir. Rückkehr zum Calvinismus
1601–1607	Kurfürst Friedrich IV. lässt den Friedrichsbau errichten und wird Führer der »Protestantischen Union«
1609–1614	Jülich-Klevischer Erbfolgestreit. Jülich-Berg fällt an die katholischen Grafen von Pfalz-Neuburg
1612–1619	Friedrich V. lässt den Englischen Bau errichten und den Hortus Palatinus anlegen
1618	Beginn des Dreißigjährigen Krieges
1620	Nach der Wahl zum böhmischen König (1619) wird Friedrich V. in der »Schlacht am Weißen Berg« vor Prag von den Truppen der katholischen Liga unter ihrem General Tilly besiegt. Friedrich flieht in die Vereinigten Niederlande
1622	Eroberung der Stadt und des Schlosses Heidelberg durch General Tilly
1623	Maximilian I., Herzog von Bayern, lässt die Bibliotheca Palatina als Geschenk an Papst Gregor XV. nach Rom bringen. Die pfälzische Kurwürde geht auf die Herzöge von Bayern über. Vertreibung der Protestanten aus der Kurpfalz
1648	Westfälischer Frieden: Bayern bleibt im Besitz der Oberpfalz und der Kurwürde. Die Rheinpfalz mit der neu geschaffenen achten Kurwürde und dem Erbschatzmeisteramt wird dem Sohn des geächteten Friedrich V., Karl Ludwig, zurückgegeben. Beginn der Instandsetzungsarbeiten am Heidelberger Schloss
1688–1697	Pfälzischer Erbfolgekrieg: Nach dem Tod Karls II. beansprucht Ludwig XIV. die Erbschaft seiner Schwägerin Elisabeth Charlotte von der Pfalz

1689	Erste Zerstörung von Schloss und Stadt Heidelberg durch die Truppen des französischen Generals Mélac
1693	Erneute französische Besetzung. Plünderung und endgültige Zerstörung des Schlosses
1697	Friede von Rijswijk. Kurfürst Johann Wilhelm von Pfalz-Neuburg lässt von Düsseldorf aus Pläne für einen Abbruch der Ruine und einen Schlossneubau in der Ebene vor Heidelberg ausarbeiten. Es kommt jedoch nur zu Sicherungsmaßnahmen am Friedrichsbau und Gläsernen Saalbau
1716	Kurfürst Carl Philipp lässt sich in Heidelberg nieder und plant den Umbau des Schlosses
1720	Nach Konflikten des katholischen Kurfürsten mit den protestantischen Bürgern Heidelbergs wegen der Religionsausübung wird die Residenz nach Mannheim verlegt
1750	Bau des dritten Großen Fasses unter Kurfürst Carl Theodor
1764	Durch Blitzschlag verursachtes Feuer zerstört das Schloss. Friedrichsbau und Frauenzimmerbau erhalten Notdächer
1778	Kurfürst Carl Theodor verlässt die Pfalz und tritt in München sein bayerisches Erbe an
1775, 1779	Goethe besucht das Heidelberger Schloss. Die Ruine wird Thema in Dichtung und Malerei
1799	Tod des Kurfürsten Carl Theodor in München
1801	Hölderlins »Heidelberg«-Ode erscheint
1803	Reichsdeputationshauptschluss: Auflösung der Kurpfalz und Übernahme ihrer rechtsrheinischen Gebiete durch Baden
1804	Beginn der »Heidelberger Romantik«
1806	Kurfürst Karl Friedrich wird Großherzog von Baden. Unter seiner Führung verstärkter Schutz für die Schlossruine
1810	Der französische Emigrant Charles Graf de Graimberg kommt nach Heidelberg und setzt sich für den Erhalt des Schlosses ein. Er begründet eine Sammlung von Kunstwerken zur Geschichte der Kurpfalz
1815	Heidelberg wird Hauptquartier der Verbündeten gegen Napoleon: Kaiser Franz I. von Osterreich, Zar Alexander von Russland und König Friedrich Wilhelm III. von Preußen begründen die »Heilige Allianz«. Aus Anlass des Monarchentreffens wird die Schlossruine mit einem großen Holzfeuer beleuchtet
1. Hälfte 19. Jahrhundert	Das Schloss Heidelberg entwickelt sich durch den frühen Tourismus zum nationalen Denkmal
1866	Gründung des Heidelberger Schlossvereins

1868	Der Dichter Wolfgang Müller aus Königswinter propagiert den Wiederaufbau des Heidelberger Schlosses
1883	Einrichtung des »Schlossbaubüros« unter der Aufsicht des Baudirektors Dr. Josef Durm in Karlsruhe und der Leitung von Bezirksbauinspektor Julius Koch und dem Architekten Fritz Seitz. Es erfolgte eine Bauaufnahme, um Erhaltungsschäden und künftige Sicherungen der Ruinen besser beurteilen zu können
1890	Eröffnung der Bergbahn Kornmarkt-Schloss-Molkenkur
1891	Tagung einer Kommission von Fachleuten aus Deutschland zum Wiederaufbau des Schlosses. Entscheidung für die Erhaltung der Schlossruine als Geschichtszeugnis. Damit Formulierung erster denkmalpflegerischer Grundsätze der Moderne
1897–1903	Innenausbau des Friedrichsbaus im Stil des Historismus nach Entwürfen des Karlsruher Architekten Carl Schäfer
1901	In Straßburg erscheint »Was wird aus dem Heidelberger Schloss werden?« von Georg Dehio
1913	Umfassende kunsthistorische Beschreibung des Schlosses durch Adolf von Oechelhäuser in der Reihe »Kunstdenkmäler des Großherzogtums Baden«
1923–1925	Sanierung der Terrassenanlagen und Ruinen des Schlossgartens durch Ludwig Schmieder
1926	Erste Heidelberger Festspiele im Schlosshof
1934	Einweihung des neugestalteten Königssaales im Frauenzimmerbau
1954	Ausstattung der Räume des Friedrichsbaus durch das Kurpfälzische Museum Heidelberg und das Badische Landesmuseum Karlsruhe mit Ahnenbildern, Möbeln und Wandteppichen des 17. und 18. Jahrhunderts
1998	Einrichtung des Friedrichsbaus mit Kunstobjekten aus dem badischen Stammschloss Baden-Baden
2009–2011	Königssaalsanierung
2012	Eröffnung des neuen Besucherzentrums

STAMMTAFEL

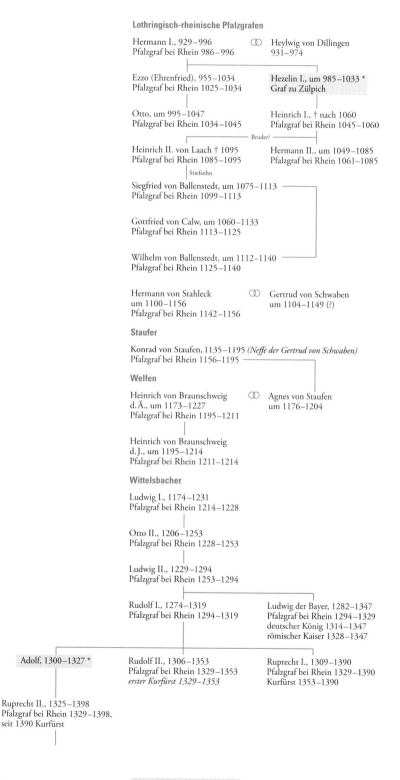

Lothringisch-rheinische Pfalzgrafen

Hermann I., 929–996 ⚭ Heylwig von Dillingen
Pfalzgraf bei Rhein 986–996 931–974

Ezzo (Ehrenfried), 955–1034 Hezelin I., um 985–1033 *
Pfalzgraf bei Rhein 1025–1034 Graf zu Zülpich

Otto, um 995–1047 Heinrich I., † nach 1060
Pfalzgraf bei Rhein 1034–1045 Pfalzgraf bei Rhein 1045–1060

Bruder?

Heinrich II. von Laach † 1095 Hermann II., um 1049–1085
Pfalzgraf bei Rhein 1085–1095 Pfalzgraf bei Rhein 1061–1085

Stiefsohn

Siegfried von Ballenstedt, um 1075–1113
Pfalzgraf bei Rhein 1099–1113

Gottfried von Calw, um 1060–1133
Pfalzgraf bei Rhein 1113–1125

Wilhelm von Ballenstedt, um 1112–1140
Pfalzgraf bei Rhein 1125–1140

Hermann von Stahleck ⚭ Gertrud von Schwaben
um 1100–1156 um 1104–1149 (?)
Pfalzgraf bei Rhein 1142–1156

Staufer

Konrad von Staufen, 1135–1195 *(Neffe der Gertrud von Schwaben)*
Pfalzgraf bei Rhein 1156–1195

Welfen

Heinrich von Braunschweig ⚭ Agnes von Staufen
d. Ä., um 1173–1227 um 1176–1204
Pfalzgraf bei Rhein 1195–1211

Heinrich von Braunschweig
d. J., um 1195–1214
Pfalzgraf bei Rhein 1211–1214

Wittelsbacher

Ludwig I., 1174–1231
Pfalzgraf bei Rhein 1214–1228

Otto II., 1206–1253
Pfalzgraf bei Rhein 1228–1253

Ludwig II., 1229–1294
Pfalzgraf bei Rhein 1253–1294

Rudolf I., 1274–1319 Ludwig der Bayer, 1282–1347
Pfalzgraf bei Rhein 1294–1319 Pfalzgraf bei Rhein 1294–1329
 deutscher König 1314–1347
 römischer Kaiser 1328–1347

Adolf, 1300–1327 * Rudolf II., 1306–1353 Ruprecht I., 1309–1390
 Pfalzgraf bei Rhein 1329–1353 Pfalzgraf bei Rhein 1329–1390
 erster Kurfürst 1329–1353 Kurfürst 1353–1390

Ruprecht II., 1325–1398
Pfalzgraf bei Rhein 1329–1398,
seit 1390 Kurfürst

 * keine Pfalzgrafen / Kurfürsten

Ruprecht III., 1352–1410
Deutscher König 1400–1410,
Kurfürst 1398–1410

Ludwig III., 1378–1436
Kurfürst 1410–1436

Ludwig IV., 1424–1149
Kurfürst 1436–1449

Friedrich I., 1425–1476
Kurfürst 1451–1476

Philipp der Aufrichtige
1448–1508
Kurfürst 1476–1508

Ludwig V., der Friedfertige
1478–1544
Kurfürst 1508–1544

Ruprecht von der Pfalz*
1481–1504

Friedrich II., der Weise
1482–1556
Kurfürst 1544–1556

Ottheinrich, 1502–1559
Kurfürst 1556–1559

Linie Pfalz-Simmern
*verwandt über Pfalzgraf Stephan
zu Simmern-Zweibrücken,
Sohn Ruprechts III./Kg. Ruprechts I.*

Friedrich III., 1515–1576
Kurfürst 1559–1576

Ludwig VI., 1539–1583
Kurfürst 1576–1583

Friedrich IV., 1574–1610
Kurfürst 1583–1610
*(bis 1592 unter der Vormundschaft
Johann Casimirs)*

Friedrich V., 1596–1632
Kurfürst 1610–1623,
König von Böhmen 1619–1621

Karl I. Ludwig, 1617–1680
Kurfürst 1649–1680

Karl II., 1651–1685
Kurfürst 1680–1685

Linie Pfalz-Neuburg

Philipp Wilhelm, 1615–1690
Kurfürst 1685–1690

Johann Wilhelm, 1658–1716
Kurfürst 1690–1716

Carl Philipp, 1661–1742
Kurfürst 1716–1742

Linie Sulzbach

Carl Theodor, 1724–1799
Kurfürst von Pfalz-Bayern 1742–1799

Linie Birkenfeld

Maximilian IV. Josef, 1756–1825
Kurfürst von Pfalz-Bayern 1799–1805
König von Bayern 1805–1825

GLOSSAR

Allegorie	Sinnbild
Altan	bis zum Erdboden unterbauter Balkon an oberen Stockwerken
Arkade	Bogen auf zwei Pfeilern oder Säulen
Bastion	vorspringende Verteidigungsmauer
Bergfried	hoher Wehrturm
Boskett	streng beschnittene Buchshecken
dorisch	älteste griechische Säulenordnung
Dürnitz	beheizbare Halle in einer Burg
Fayence	Keramik mit deckender starkfarbiger Zinnglasur
Freitreppe	nicht überdachte Außentreppe
Fries	waagerechte glatte oder verzierte Streifen am oberen Rand einer Wand
Gesims	meist horizontales Bauelement, das eine Außenwand in einzelne Abschnitte gliedert
Gesimsgurt	waagerechtes Mauerprofil
Gewände	schräg geführte Mauerfläche seitlich eines Fensters oder Portals
Glacis	leeres Feld, Begriff der Festungsarchitektur
Gurtbogen	quer zur Längsachse eines Gewölbes verlaufender Verstärkungsbogen
Halsgraben	Graben vor der Ringmauer einer Burg
Historismus	Kunst und Kultur der Zeit zwischen Biedermeier und Jugendstil (Mitte 19. bis Anfang 20. Jahrhundert), die in der Nachahmung früherer Stile bestand
ionisch	griechische Säulenordnung der Ionier
Kabinett	kleiner Raum; Nebenzimmer
Kapitell	oberer Säulen- oder Pfeilerabschluss
Kasematten	gegen Beschuss gesicherte, überwölbte Räume in Festungen
Kemenate	beheizbares Frauengemach
korinthisch	antike Säulenordnung mit Blattkapitell
Lunette	Bogenfeld über Türen oder Fenstern
Majolika	Töpferware mit Zinnglasur aus Italien und Spanien
Manierismus	Stilbegriff für die Kunst der Zeit zwischen Renaissance und Barock
Maßwerk	geometrische Schmuckform der Gotik zur Unterteilung von Fenstern und anderen Flächen
Obelisk	quadratischer, nach oben spitz zulaufender Steinpfeiler
Palas	herrschaftliches Wohngebäude einer Burg

Palmaillespiel	Schlagballspiel
Pilaster	Wandpfeiler
Pomeranzen	orangenartige Südfrüchte
Querhaus	quer zum Langhaus verlaufender Bauteil
Rondell	turmartiger Vorsprung
rustiziert	Mauer- oder Wandoberfläche mit Quadern oder Quadermusterung
Schildmauer	hohe, zum ansteigenden Hang gelegene Schutzmauer
Stuck	Gipsverzierung
toskanisch	Säulenordnung der Römer
verkröpfen	Vorziehen eines Gebälks
Zeughaus	Waffenlager
Zwerchgiebel	Blendgiebel vor Dachgaube
Zwerchhaus	über einer Fassade aufsteigender, nicht zurückgesetzter Dachaufbau
Zwinger	Bereich zwischen Vor- und Hauptmauer einer Burg

AUSGEWÄHLTE LITERATUR

Benz, Richard: Heidelberg – Schicksal und Geist. Konstanz 1961. 2. Aufl. 1975.

Chlumsky, Milan (Hrsg.): Das Heidelberger Schloss in der Fotografie vor 1900. Heidelberg 1990.

Debon, Günther (Bearb.): Goethe und Heidelberg. Katalog zur Ausstellung der Goethe-Gesellschaft Heidelberg in der Universitätsbibliothek vom 23. April bis 28. August 1999. Heidelberg 1999.

Dehio, Georg: Handbuch der deutschen Kunstdenkmäler. Baden-Württemberg 1. Die Regierungsbezirke Stuttgart und Karlsruhe. Bearb. von Dagmar Zimdars. München, Berlin 1993.

Dehio, Georg: Was wird aus dem Heidelberger Schloss werden? Straßburg 1901.

Dehio, Georg; Riegl, Alois: Konservieren, nicht restaurieren. Streitschriften zur Denkmalpflege um 1900. Bearb. von Marion Wohlleben. Braunschweig 1988.

Fink, Oliver: Theater auf dem Schloss. Zur Geschichte der Heidelberger Festspiele. Heidelberg 1997.

Fink, Oliver: »Memories vom Glück«. Wie der Erinnerungsort Alt-Heidelberg erfunden, gepflegt und bekämpft wurde. Heidelberg 2002.

Goetze, Jochen; Fischer, Richard: Das Heidelberger Schloss. Heidelberg 1988.

Grimm, Ulrike; Wiese, Wolfgang: Was bleibt. Markgrafenschätze aus vier Jahrhunderten für die badischen Schlösser bewahrt. Stuttgart 1996.

Haas, Rudolf; Probst, Hansjörg: Die Pfalz am Rhein. 2000 Jahre Landes-, Kultur- und Wirtschaftsgeschichte. Mannheim 1984.

Hanselmann, Jan Friedrich: Die Denkmalpflege in Deutschland um 1900. Frankfurt/Main 1996.

Heckmann, Uwe: Romantik. Schloss Heidelberg im Zeitalter der Romantik. Regensburg 1999 (Staatliche Schlösser und Gärten Baden-Württemberg: Schätze aus unseren Schlössern, Bd. 3).

Hepp, Frieder (Hrsg.): Ernst Fries. Heidelberg 1801 bis 1833 Karlsruhe. Ausstellung im Kurpfälzischen Museum, Heidelberg, 28. Oktober 2001 – 13. Januar 2002. Heidelberg 2001.

Hepp, Frieder: Matthaeus Merian in Heidelberg. Ansichten einer Stadt. Heidelberg 1993.

Hepp, Frieder (Hrsg.); Roth, Anja-Maria (Bearb.): Ein Franzose in Heidelberg. Stadt und Schloss im Blick des Grafen Graimberg (Paars 1774 – 1864 Heidelberg) ; Ausstellung im Kurpfälzischen Museum, Heidelberg, 30. April – 27. Juni 2004. Heidelberg 2004.

Hubach, Hanns; Sellin, Volker: Heidelberg, das Schloss. Heidelberg 1995.

Koch, Julius; Seitz, Fritz (Hrsg.): Das Heidelberger Schloss.
Bd. 1 und 2. Darmstadt 1887, 1891.

Manger, Klaus (Hrsg.): Heidelberg im poetischen Augenblick.
Die Stadt in Dichtung und bildender Kunst. Heidelberg 1987.

Merz, Ludwig: Die Residenzstadt Heidelberg.
Heidelberg 1986.

Mitteilungen zur Geschichte des Heidelberger
Schlosses. Hrsg. vom Heidelberger Schlossverein. Heidelberg,
1. 1885/86 (1886) – 7. 1921/36.

Mittler, Elmar (Hrsg.): Bibliotheca Palatina. Katalog
zur Ausstellung vom 8. Juli bis 2. November 1986
in der Heiliggeistkirche Heidelberg. Bd. 1 und 2. Heidelberg
1986.

Mittler, Elmar (Hrsg.): Heidelberg. Geschichte und Gestalt.
Heidelberg 1996.

Oechelhäuser, Adolf von: Das Heidelberger Schloss. (1. Aufl.
1891), 9. Aufl. bearb. von Joachim Göricke. Ubstadt-Weiher
1998.

Paas, Sigrid (Hrsg.): Liselotte von der Pfalz. Madame am Hofe
des Sonnenkönigs. Ausstellung der Stadt Heidelberg zur
800-Jahr-Feier, 21. September 1996 bis 26. Januar 1997 im
Heidelberger Schloss. Heidelberg 1996.

Poensgen, Georg (Hrsg.): Kunstschätze in Heidelberg aus
dem Schloss, den Kirchen und den Sammlungen der Stadt.
München 1967.

Reichold, Klaus: Der Himmelsstürmer. Ottheinrich von
Pfalz-Neuburg (1502–1559). Regensburg 2004.

Die Renaissance im deutschen Südwesten zwischen Refor-
mation und Dreißigjährigem Krieg. Ausstellung des Landes
Baden-Württemberg auf dem Heidelberger Schloss, 21. Juni –
19. Oktober 1986. Karlsruhe 1986.

Rödel, Volker (Red.): Mittelalter: Schloss Heidelberg und die
Pfalzgrafschaft bei Rhein bis zur Reformationszeit. Begleitpu-
blikation zur Dauerausstellung der Staatlichen Schlösser und
Gärten Baden-Württemberg. 2. Aufl. Regensburg 2002.

Roth, Anja-Maria: Louis Charles François de Graimberg
(1774–1864), Denkmalpfleger, Sammler, Künstler. Heidelberg
1999.

Schaab, Meinrad: Geschichte der Kurpfalz. Bd. 1 und 2.
Stuttgart 1988, 1992.

Schlechter, Armin (Hrsg.): Kostbarkeiten gesammelter
Geschichte. Heidelberg und die Pfalz in Zeugnissen der
Universitätsbibliothek. Heidelberg 1999.

Vetter, Roland: Heidelberga deleta. Heidelbergs zweite
Zerstörung im Orléansschen Krieg und die französische
Kampagne von 1693. Heidelberg 1989.

Walther, Gerhard: Der Heidelberger Schlossgarten. Heidelberg
1990.

LEGENDE FÜR DEN LAGEPLAN

1 *Torhaus*
2 *Stückgarten mit Rondell*
3 *Elisabethentor*
4 *Sattelkammer*
5 *Brückenhaus*
6 *Steinerne Brücke*
7 *Torturm*
8 *Ruprechtsbau*
9 *Westzwinger*
10 *Gefängnisturm »Seltenleer«*
11 *Hirschgraben*
12 *Bibliotheksbau*
13 *Englischer Bau mit Nordwall*
14 *Dicker Turm mit ehemaligem Theatersaal*
15 *Fassbau mit Großem Fass*
16 *Frauenzimmerbau mit Königssaal*
17 *Soldatenbau und Brunnenhalle*
18 *Ökonomiebau mit Schlossküche*
19 *Gesprengter Turm oder Krautturm*
20 *Ludwigsbau*
21 *Apothekerturm*
22 *Ottheinrichsbau mit Apothekenmuseum*
23 *Gläserner Saalbau*
24 *Glockenturm*
25 *Friedrichsbau mit Schlosskapelle*
26 *Großer Altan*
27 *Karlsturm und ehemalige Karlsschanze*
28 *Zeughaus*
29 *Oberer Fürstenbrunnen*
30 *Unterer Fürstenbrunnen*
31 *Grottengalerie*
32 *Obere Terrasse*
33 *Ellipsentreppe und Gartenkabinette*
34 *Garten- oder Mittlere Terrasse*
35 *Untere Terrasse*
36 *Östliche Befestigungsanlagen*
37 *Pomeranzenhain*
38 *Monatsblumengarten*
39 *Irrgarten*
40 *Wasserparterre mit »Vater Rhein«*
41 *Große Grotte*
42 *Bäder- und Musikautomatengrotte*
43 *Palmaillenspielbahn*
44 *Triumphpforte Friedrichs V.*
45 *Venusbassin*
46 *Scheffelterrasse*
47 *Goethe-Bank*
48 *Grabenwehr*
49 *Große Batterie*
50 *Ostzwinger*
51 *Spitzkasematte*